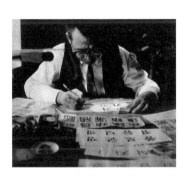

나의 경험, 나의 시도

2024년 6월 5일 초판 발행 · **지은이** 최정호 · **엮은이** 안상수 · **펴낸이** 안미르, 안마노, 오진경
기획 AG 타이포그라피연구소 · **원문 정리** 이주희 · **편집** 소효령 · **디자인** 안마노, 이주희
영업 이선화 · **커뮤니케이션** 김세영 · **제작** 세걸음 · **글꼴** AG 최정호체 Std, AG 최정호 민부리 Std

안그라픽스
주소 10881 경기도 파주시 회동길 125-15 · **전화** 031.955.7755 · **팩스** 031.955.7744
이메일 agbook@ag.co.kr · **웹사이트** www.agbook.co.kr · **등록번호** 제2-236(1975.7.7)

ISBN 979.11.6823.069.9 (93600)

나의 경험,
나의 시도

최정호

6 들어가며

8 일러두기

10 나의 경험, 나의 시도 1
 《꾸밈》 11호, 1978년 8·9월

26 나의 경험, 나의 시도 2
 《꾸밈》 16호, 1979년 3·4월

36 나의 경험, 나의 시도 3
 《꾸밈》 17호, 1979년 5·6월

46 나의 경험, 나의 시도 4
 《꾸밈》 18호, 1979년 7·8월

56 나의 경험, 나의 시도 5
 《꾸밈》 19호, 1979년 8·9월

68 나의 경험, 나의 시도 6
 《꾸밈》 20호, 1979년 10·11월

76 대화. 한글 자모의 증인 최정호
 《꾸밈》 7호, 1978년 1·2월

96 최정호 연표

그분.인터뷰를.마쳤을.때.
그분께.제안을.드렸다..
"선생님.쌓아오신.경험을.글로.꼭.써주세요..
후학들에게.도움이.됩니다..
한글꼴.멋지음에.대한.선생님의.비전祕傳을.
남겨주십사"고.했다..

안초*.선생은.손사래를.치셨다..
나는.글을.못.써요..라고..
제가.대필을.하겠으니.말씀만.해달라고.해서.
겨우.허락을.얻어냈다..

그리고.그에게.글꼴.멋지음에.대한.
질문을.하고.대답하는.모양새로.
여러.차례.만나며.그분의.구술을.글을.정리해.나갔다..

정리한.것을.보여드리고.
참고.도판을.그려달라고.청했다..
그렇게.'꾸밈'에.연재가.된.것이다..

* 최정호.선생의.호. 안초雁樵.
기러기.안.. 나무꾼.초.

지금.보면.어색한.점도.많지만.
그나마.그분의.지혜.경험을.이렇게나마.얻어놓은.것이.
천만다행이다..

최정호.선생은.참.우리.문화에서.귀한.분이다..
점점.그의.존재가.크게.느껴진다..

이제서.그것을.다시.다듬어.
한.권의.책으로.묶어내는.것이.다행이다..

늘.웃음.띠며.반갑게.어린.친구로.대해주시던.
그분이.그립다..

2024.봄.. 날개.모심..

《꾸밈》은 1977년 건축가 문신규가 발행인을 맡으며 창간한 격월간 디자인 잡지이다. 안상수는 그해 아트디렉터로 합류하며, 1세대 한글 디자이너 최정호를 찾아갔다. 일찍이 최정호의 업적을 높이 여겼던 안상수는 최정호 선생에게 '평생 한글꼴을 만들며 쌓은 경험을 글로 자세히 풀어주기'를 부탁했다. 이 부탁으로 1978년부터 1979년까지 6편에 걸쳐 연재된 글이 「나의 경험, 나의 시도」이다.

「나의 경험, 나의 시도」는 글꼴 디자인의 체계를 설명한 이론이라기보다는 최정호의 개인적인 경험을 쓴 일기 또는 작업 노트에 가깝다. 최정호가 본격적으로 글꼴을 만들기 시작한 6·25전쟁 이후는 사회가 안정되면서 정치와 경제, 문화가 빠른 속도로 성장하고, 출판·인쇄업계도 격변하는 흐름 속에 함께 발전하던 시기였다.

새로운 인쇄 기술과 더불어 출판의 질을 한층 끌어올릴 혁명을 도모했지만, 글꼴 개발을 맡은 최정호에게는 참고할 만한 서적도, 궁금증을 물어볼 스승도 없었고, 오로지 시행착오를 겪으며 답을 찾아야 했다. 「나의 경험, 나의 시도」에는 수많은 시행착오 끝에 찾은 그의 방법이 고스란히 기록되어 있다. 40여 년이 지난 기록이지만 그 내용은 여전히 가치가 있다.

글이 연재될 당시인 1970년대의 글꼴 용어는 지금과 달라 오늘날 정립된 용어를 기준으로 바꾸었다.

《꾸밈》의 글과 그림은 목천건축아카이브에서 제공받았으며, 글꼴 용어 풀이와 각주 해설은 『타이포그래피 사전』(안그라픽스)을 참고했다.

책은 『 』, 기고문은 「 」, 잡지, 신문은 《 》, 전시는 〈 〉로 표기했다.

최정호 명조체 굵기별 글꼴

가 가 겂 가

모리사와 MA100세명조
1961년 (원도)

모리사와 HAB중명조
1972년 (원도)

모리사와 HA태명조
1973년 (원도)

모리사와 HMA견출명조
1972년 (필름)

최정호 고딕체 굵기별 글꼴

긾 가 라 가

모리사와 HBC세고딕
1972년 (원도)

모리사와 HBB중고딕
1973년 (필름)

모리사와 HB태고딕
1972년 (원도)

모리사와 HMB30견출고딕
1973년 (필름)

나의 경험, 나의 시도
EXPERIENCES AND THINGS I'VE TRIED

최정호
Choe Jeong-Ho

한글 타입페이스 디자인에 있어서 최정호님의 업적은 높이 기릴만하다. 길고도 험난했던 그의 여러 과정들을 구석 구석 들여다 본다는 것은 매우 가치있는 일일 것이다. 본지에서는 최정호님께 그의 선구적 경험을 가능한 상세하게 글로 풀어주기를 부탁하였다. 여기에 정리되는 글은 어떤 이론적인 체계를 위주로하는 것이라기 보다 많은 디자이너들이 한글 설계시 부딪칠지도 모를 문제점들을 그의 풍부한 경험을 사실 그대로 나열함으로서 간접적인 경험이 되게하여 직접 도움을 해서 도해형식으로 서술되었다.

옛날에 한글이란 본디 종서용으로 만들어졌었다. 훈민정음 창제 당시, 한글의 모양은 작이 지고, 두텁고, 조잡하였다. 한글 발명 이후 한글은 식자층에서 소외되어 이조 여인들에 의해 면면히 이어져 왔었다. 이조의 여인들은 그 당시 유일한 필기도구인 붓을 가지고는 당시 종습대로, 한글을 내려쓰기에는 원래 한 글모양 그대로 재현 할 수는 없었고 붓놀림에 따라 흘림체로 변화되었다. 결국 한글은 여인들에 의해서 아름답게 다듬어져 오늘에 내려왔다해도 과언이 아니다. 이렇게 만들어진 한글체가 곧 궁서체(宮書体)였다. 나는 옛날 궁서체에 심취했던 적이 있었고, 내가 만든 한글 「명조체」는 이 궁서체 중 해서체를 내 나름대로 다듬은 것이다. (사실, 明朝体라는 말은 중국 명나라시대에 유행했던 한문서체인데, 왜 사람들이 내가 쓴 이 한글에다 명조체란 이름을 붙였는지 모르겠다. 참 아이러니칼하다. 누군가가 좋은 이름으로 바뀌주었으면 한다.)

나는 이 분야에 손을 대기 시작했을 무렵 여러가지 난관에 부딪혔었다. 이렇다 할 스승도 없었고 특별한 참고서적도 없었음을 물론이었다. 나의 이러한 견철이 나와 같은 길을 걷고자하는 젊은 이들에게도 틀같이 되풀이되긴 원치 않기에 그들에게 조그마한 길잡이가 되고를 따름이다. 나로다 훨씬 유능한 젊은 디자이너들이 보다 아름답고 세련된 한글을 만들어주기를 바라면서 두서없는 졸문을 적는다.

한글을 설계하는데 있어서 그 기본개념은 글자의 아름다움에 두었다.
모든 글자는 각자의 개성을 지니고 있다. 옛날 한문 서법에 글씨가 주판알

갑이 똑같으면 「如珠玉」이라 해서 글씨가 아니라고 얘기 했지만 활자로 이용될 한글 타이프그래피란 주판알 같이 똑 같은 크기로 써야 한다. 다우기 한자 한자가 지닌 개성에 손상을 주지 않는 범위 안에서 말이다. 따라서 개성을 무시한 지나친 변형은 절대 금물이다. 다소간의 변형을 가할시 그 변형의 기준을 「미」에 둔다는 말이다.

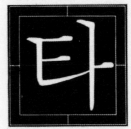

"타"자의 경우 "ㅌ"의 윗 두 줄은 길이를 같이 했으나 전체적인 균형을 고려하여 밑 줄을 길게함으로서 해결하였다.

그렇지만 「터」의 경우에는 옆에 붙는 모음 때문에 가운데 획을 짧게 하였다.
무릇 글자 디자이너는 글자 한자만을 예쁘게 쓴다고 해서 훌륭한 디자이너는 되지 못한다. 모든 글자들이 모여저 하나의 조화가 이루어지게끔 만들어 주어야 하기 때문이다. 이러한 연유에서 글자의 「사이 띄우기」(spacing)는 한글의 경우 정말 힘든일 중의 하나이다. 글자의 「농담」(density)이나 「무게」(weight)에 따라 글씨 한자 한자는 같은 크기라도 커보이기도 하고 작게 보이기도 하는 것

이다. 물론 같은 공간 내에서 고르게 보이게 설계하는 것이 타이포그래피 디자이너의 사명이며, 인쇄의 측면 8포인트 초판으로 9포인트의 얻는다는 것이 경제적임은 말할 는 것이다.

한문의 口같이 면어우 약간 는데, 한글의 "서울"에서도 "ㅓ"외는 아니라, 즉 첫모음인 "ㅓ"으로 들여 그었고, 받침외 "ㄹ"도 쪽으로 추켜 올렸다. 하나의 글자 좌우에 어느 글씨와 더불어 놓이더라도 어울려야만 되는 조건을 야한다는데 글자를 만드는 어려 는 것이다.

다우기 한글은 종서로 쓰기위해 만든글자이므로 종서로 쓸 경우에는 아무런 문제가 생기지 않던 글자들이 그대로 횡서에 적용할 경우에는 띄우기에 어려움을 갖긴다. 컴퓨터의 힘을 빈다면 기계식 조판으로는 완전한 해결이 어렵다. 다만 위의 그림과 같이 주

중실한다 해서 "서"와 "사"를 우기까지 밀어 넣었을 경우에는 두 글자의 균형이 깨져서 보기에도 매우 만 한 것이다.

우 "ㄴ"을 좀 길게 해준 이유을 높이는 방편이었다. 이는 등에서도 역시 마찬가지이다. 안에서 글자와 여백의 비례 공간의 안배를 해결하기 위한을 오랜 시간동안 곤경에 빠하지며 나는 이 문제는 심미할 수 밖에 없다고 결론을 왜냐하면 글자의 개성 때문

지는 무게의 중심은 원래 우었다. 하지만 오늘날 활자화에서 그 중심이 두 곳으로 나 가을"의 경우 "가"는 오른쪽 가운데 그 중심이 놓이게 다 이는 곳 "ㅜ" "ㅠ" "ㅛ" 하는 글씨는 모두 중앙에 그 으며, 그 이외의 글자들은 우 중심이 있다는 말이다.

해 "간"자의 "ㄴ"은 좀더 올 치시킨다면 받침이 있는 글씨가 커 보

글자란 사상이나 뜻을 전달하는 도구이다. 그러므로 읽는 사람이 피로감을 느끼지 않게 글자가 디자인 되어야 한다. 글자를 하나 하나 쓴다는 것은 예술이 아니다. 그래서 나는 "글씨를 쓴다"고 말하지 않고 "자형설계(字型設計)를 한다"고 말하기를 좋아한다.

한글은 정체로 써놓아도 장체가 됨을 깨달았다. 글자를 약간 크게 보이게 하려면 조금 평체로 해두는 것이 좋다. 「조선일보」에 쓰이는 글씨체를 보면 쉽게 납득이 갈 것이다.

정서의 경우 한글은 그 중심의 흐름이 매우 불규칙하다. 즉 "ㅡ"의 경우 "그"에서나 "글"에서는 그 높이가 동일하지 않아 전체적으로 볼 때 윗줄이 흐트러진다는 말이다. 따라서 정서에 있어서 중심선을 맞춘다는 것은 불가능하며, 왜냐하면 글자가 지니고 있는 개성을 희생시키기 때문이다.

받침이 없는 글자는 적게 보이며 받침이 있는 글자는 중간이고, 쌍받침이 있는 글자는 커 보인다. 예를 들면 "씀"자를 "가"자와 동등한 조건으로 위

인다는 말이다. 따라서 쌍받침의 글씨에서는 전체적인 밸런스를 위해서 받침의 비중을 줄여서 썼더니 균형있게 조화를 이루었다.

한자에서 좌우 동형일때는 오른쪽을 키우고, 상하 동형일때는 아랫쪽을 키운다는 서법의 원리가 있다. 이는 한글에도 적용될 수 있는 좋은 법칙이다. "ㅃ"이나 "ㄹ"의 경우 오른쪽을 왼쪽보다 크게하고 아래를 위보다 크게 하였다. 그래서 "룰"의 경우 위의 "ㄹ"보다 아래의 "ㄹ"을 크게 하였다. 언뜻 보아서는 잘 모르지만 위 아래를 분명히 식별하려면 위집어 아래로 보면 쉽게 알 수 있다.

아직도 나는 후배들이 해결 해주었으면 하는 글자들이 몇개 있다. 물론 내나름대로 수십번 썼다 지웠다하며 최선을 다해 써놓았지만 내심 늘 마음에 걸려 왔

다. "그"자는 어떻게 쓰든 유난히 커보였고 "교"자는 내려 긋는 작대기 3개가 각각 잘난듯이 버티어 서서 유난히 어색해 보이는 것이다. 또 "최"나 "의"등에 붙는 "ㅗ"나 그의 각도와 세리프의 처리도 그동안 나를 애먹였던 껄끗거리의 글자들이었다.

무엇보다도 앞으로의 새로운 한글 형태의 개발은 반드시 기계화에 염두를 두어야 한다는 것이다. 디스플레이체라면 몰라도 적어도 교과서나 잡지 등의 본문에 쓰이는 글씨체는 꼭 높은 가독성을 지녀야 한다. 그런 의미에서 일부지 나친 「바리에이션」은 본문에서는 금물이라고 생각된다. □

①

1 『훈민정음 해례본』

2 해서체는 한자 서체 중 하나로 획의 생략이 없고, 가로세로로 반듯하게 쓴 정체正體를 의미한다. 문맥상 아래와 같이 궁서체를 획의 생략 없이 또박또박 쓴 한글꼴로 이해할 수 있다.

3 1992년 문화체육부가 마련한 '글자체 용어 순화안'에서 명조체는 본문용으로 많이 쓰이는 글꼴이라는 의미로 '바탕체', 고딕체는 제목과 같이 돋보이게 한다는 의미로 '돋움체'라고 이름 붙여졌다. 이후 글꼴 형태에 초점을 둔 '부리 글자'와 '민부리 글자'라는 용어가 생겼다.

한글이란 본디 세로쓰기 용도로 만들어졌다. 훈민정음 창제 당시, 한글꼴은 각지고, 두텁고 조잡하였다.[1] 한글 창제 후 한글은 식자층에서 소외되어 조선 궁중 여인들의 손으로 면면히 이어져 왔었다. 그 당시 유일한 필기도구인 붓으로 당시 풍습대로 내려쓰기에는 기하적 한글 모양을 그대로 재현할 수 없었고 붓놀림에 따라 흘림체로 변화했다. 이처럼 한글은 여성의 손으로 아름답게 다듬어져 오늘에 이어졌다 해도 과언이 아니다. 이렇게 다듬어진 한글꼴이 곧 궁서체宮書体다. 나는 이 궁서체에 심취했던 적이 있었고, 내가 설계한 한글 부리 계열 '명조체'는 이 궁서체 중 해서체[2]를 내 나름대로 다듬은 것이다. (사실, 명조체明朝体라는 말은 중국 명나라 시대에 유행했던 한문 글꼴을 가리키는 말인데, 왜 사람들이 내가 설계한 이 글꼴에 명조체란 이름을 붙였는지 모르겠다. 참 아이러니하다. 누군가 좋은 이름으로 바꿔주었으면 한다.[3])

나는 이 분야에 손대기 시작했을 무렵, 여러 가지 난관에 부딪혔다. 이렇다 할 스승도 없었고 특별한 참고서적도 없었다. 나의 이러한 전철이 나와 같은 길을 걷고자 하는 젊은이들에게도 똑같이 되풀이되길 원치 않기에 그들에게 조그마한 길잡이가 되고플 따름이다. 나보다 훨씬 유능한 젊은 디자이너들이 보다 아름답고 세련된 한글을 만들어 주기를 바라면서 두서없는 졸문을 적는다.

한글꼴 설계의 기본 개념은 글자의 아름다움에 두었다. 모든 글자는 각자의 개성을 지니고 있다. 옛날 한문 서법에 글씨가 주판알같이 똑같으면 '여주옥如珠玉'이라 해서 글씨가 아니라고 이야기했지만, 글꼴을 만들기 위한 글씨는 주판알같이 똑같은 크기로 써야 한다. 더욱이 한 자 한 자가 지닌 개성을 훼손하지 않는 범위 안에서 말이다. 따라서 개성을 무시한 지나친 변형은 절대 금물이다. 다소간의 변형을 가할 시 그 변형의 기준은 '미美'에 둔다.

'타'의 경우 'ㅌ'의 위 두 획은 길이를 같게 했으나 아래 획을 길게 함으로써 전체적인 균형감을 해결하였다. 그렇지만 '터'는 옆에 붙는 모음 때문에 가운데 획을 짧게 하였

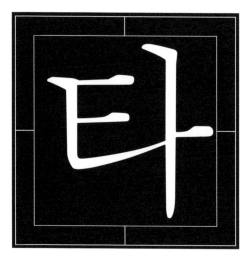
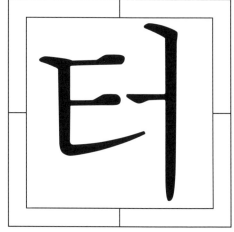

다. 무릇 글꼴 디자이너는 글자 한 자만을 예쁘게 쓴다고 훌륭한 디자이너가 되지는 못한다. 글꼴은 모든 글자를 하나로 모아 조화가 이루어지게끔 만들어 주어야 하기 때문이다. 이러한 연유에서 글자의 '사이 띄우기spacing'는 한글의 경우 정말 힘든 일 중 하나이다. 글자의 '농담density'이나 '무게weight'에 따라 같은 크기의 글자라도 상대적으로 커 보이기도 하고 작게 보이기도 한다. 물론 같은 공간 내에서 글자를 커 보이게 설계하는 것이 글꼴 디자이너의 사명이며, 인쇄 측면에서는 8포인트 조판으로 9포인트의 효과를 얻는 것이 경제적임은 말할 것도 없다.

한자 區(구), 國(국)같이 면이 막힌 경우 약간 좁혀서 쓰는데, 한글의 '서울'에서도 이것이 예외는 아니다.

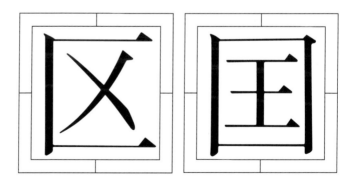

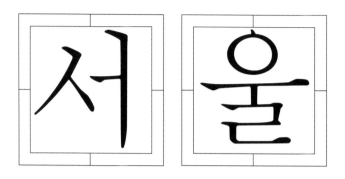

서의 ㅓ는 안쪽으로 들여 그었고, 울의 받침 ㄹ은 조금 위쪽으로 치켜올렸다. 즉, 하나의 글자가 상하좌우에 어느 글자와 더불어 쓰일지라도 어울리도록 하는 것이 글자를 만들 때의 어려움이다. 더욱이 한글은 세로쓰기로 발달한 문자이기 때문에 세로짜기를 할 때는 아무 문제가 생기지 않던 글자들이 그대로 가로짜기를 하면 글자 사이에 문

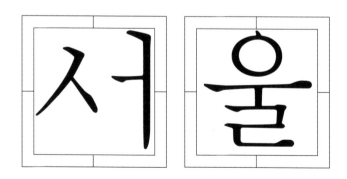

제가 생긴다. 컴퓨터의 힘을 빌린다면 모르지만, 기계식 조판으로는 완전한 해결이 어렵다.

위의 그림과 같이 주어진 공간을 모두 활용해 서의 ㅓ를 우측 한계까지 밀어낸 경우, 두 글자 간의 공간 균형이 깨져서 보기에 매우 불안하다.

신의 경우 ㄴ의 가로획을 좀 길게 그린 것은 가독성을 높이기 위함이었다. 이는 산 간 등에서도 마찬가지이다.

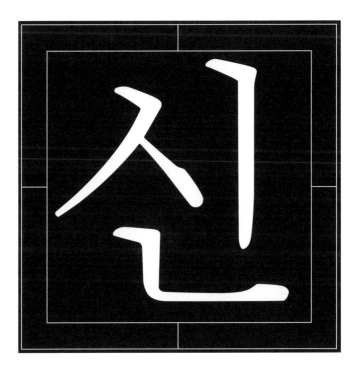

한 유닛unit[4] 안에서 글자와 여백의 비율 문제, 즉 공간 안배를 해결하기 위한 작업은 나를 오랜 시간 동안 곤경에 빠뜨렸다. 하지만 나는 이 문제는 심미안에 호소할 수밖에 없다고 결론지어 버렸다. 왜냐하면 글자의 개성[5]때문이다.

한글의 무게 중심은 원래 오른쪽에만 있었다.[6] 하지만 오늘날 글꼴화하는 과정에서 그 중심이 두 곳으로 나뉘었다.

'가을'의 경우 가 는 오른쪽에, 을은 가운데에 글자의 중심이 놓인다. 이는 곧 세로모임꼴 모음 ㅜ ㅠ나 ㅡ를 포함하는 글자는 모두 중앙에 중심이 있으며, 그 이외에는 우측에 글자의 중심이 있다는 말이다. 각의 ㄱ에 비해 간의 ㄱ은 좀 더 올려 그린다.

글자란 사상이나 뜻을 전하는 도구이다. 그러므로 읽는 사람이 피로감을 느끼지 않게 디자인되어야 한다. 글꼴을 만드는 일은 글자를 그리는 예술이 아니다. 그래서 나는 '글자를 쓴다'고 말하지 않고 '자형설계字型設計를 한다'고 말하기를 좋아한다.

4 오늘날의 유닛 단위가 아닌,
 글자의 정방형 크기인 전각을
 의미하는 것으로 보인다.

5 왼쪽 아래가 뚫린 ㄱ, 오른쪽 위가
 뚫린 ㄴ, 사방이 막힌 ㅁ, 사방이
 막혀있으나 둥근 형태인 ㅇ 등,
 각 글자마다 빈 공간의 형태가
 다르다. 이 형태에 맞게 공간을
 분배한다.

6 세로쓰기에서는 모음 기둥이
 글줄의 중심이 되기 때문에
 모음이 위치하는 오른쪽이
 글자의 중심이었다. 궁서체에서
 이런 특징을 쉽게 찾아볼 수 있다.

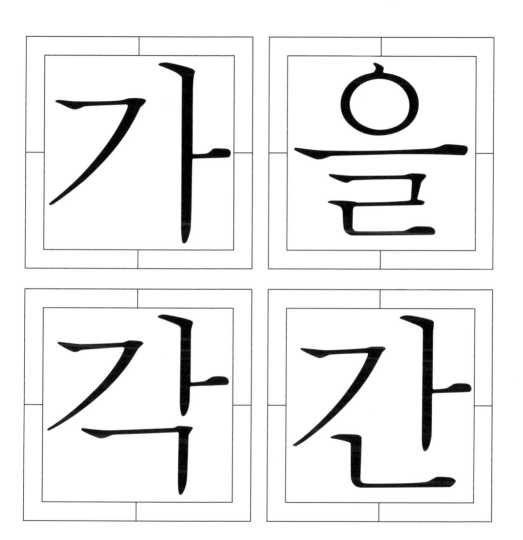

무엇을 마시고 숨 쉴 건가

—環境의 날에 生存절규가 나오다니—

푸르고 맑게 自然環境을 보존하고 있는 나라는 그리 많지가 않다. 달밤불로 시장가국 1百13개국에 우리 대표도 끼어 환경보존을 결의했건만. 참석했던 일이 부끄럽기만한 오늘의 우리 실정이다. 크지 않은 산는 1百50만대가 굴러다니록한다지만, 이미 굴러다니는 기준치를 넘고있다. 7월부터는 전공해차로 생산하도록 한다지만, 이미 휘발유만 해도 여 하천이 저공해차로 개선해야할 문제들이다. 지금....

방안조차 「이익이 없다」는 買入인구호가 아니다. 生存을 위한오늘은 「世界環境의 날」이다.

15년전 스웨덴에서 유엔환경보존회의가 처음 열렸던 그날이다.

이말은 결코 政府가 이미 시행에 옮겼거나 곧 시행할것이으로밝힌 中共의 산불을 20여일이나 잡히고 있는 물가대책이 모두 不合理하다는 뜻은 아니다. 어제 날자로 政府는 방출미가격을 10％인하한 것을 비롯미곡, 「더맑게 더 푸르게」이 함야만, 「더맑게 더 푸르게」이 함야만 붙이나 소규모의 공해피해, 예를어 진천, 사육장의 오리가 폐수로죽어간다든지, 공장배출물로 옥구폐기물의 88％를 내뿜는다.

성쉬고사는 공기도 그렇다.

도시의 아황산가스오염도는기름 밀가루 라면 (1百원짜리)가격을 10％~11％씩 인하토록했다. 그리고 다음·중이로 가전제

그러나 短期차익위주로 주식투기를 하고 있으며, 주식보유력, 이를 허가함에따라 「다이어트」제품의 시판이가능하게된것.

7 글자의 가로폭과 세로폭이 비슷한
 글자.

8 글자의 가로폭보다 세로폭이
 긴 글자.

9 글자의 세로폭보다 가로폭이
 긴 글자.

한글은 정체[7]로 써놓아도 장체[8]가 됨을 깨달았다. 글자를 약간 크게 보이게 하려면 조금 평체[9]로 그리는 것이 좋다. 《조선일보》에 쓰인 글꼴을 보면 쉽게 납득이 갈 것이다.

한글을 가로짜기 하는 경우 중심 흐름이 매우 불규칙하다. 一의 경우 그와 글에서 모음의 위치가 동일하지 않아 전체적으로 볼 때 글줄이 흐트러진다. 따라서 가로짜기에서 중심선을 맞추는 것은 불가능하였다. 글자가 지닌 개성을 희생시키기 때문이다.

받침이 없는 글자는 상대적으로 작게 보이며, 받침이 있는 글자는 그 중간이고, 쌍받침이 있는 글자는 커 보인다. 예를 들어 끊 옳 을 가와 동등한 조건으로 위치시킨다면, 받침이 있는 글자가 커 보인다. 따라서 쌍받침 글자는 전체적인 밸런스를 위해 받침의 비중을 줄여 균형 있게 조화를 이루도록 하였다.

　한자는 좌우 동형일 때는 오른쪽을 키우고, 상하 동형일 때는 아래쪽을 키운다는 서법의 원리가 있다. 이는 한글에도 적용할 수 있는 좋은 법칙이다. ㅃ이나 ㄹ의 경우 오른쪽을 왼쪽보다 크게, 아래를 위보다 크게 하였다. 그래서 를의 위 ㄹ보다 아래 ㄹ이 크다. 언뜻 보아서는 잘 모르지만, 위아래를 뒤집어 보면 크기가 다름을 쉽게 알 수 있다.

아직도 나는 후배들이 해결해 주었으면 하는 글자가 몇 개 있다. 물론 내 나름대로 수십 번 썼다 지웠다 하며 최선을 다했지만 내심 늘 마음에 걸렸다. 그는 어떻게 쓰든 유난히 커 보였고, 교는 내리긋는 작대기 세 개가 각각 잘난 듯이 버티어 서서 유난히 어색해 보였다. 또 최나 의 등의 섞임 모임꼴 글자는 ㅗ ㅡ 같은 가로 보의 각도와 세리프 처리에 대한 고민으로 그동안 나를 애먹인 골칫거리였다.

앞으로 새로운 한글꼴 개발은 반드시 기계화를 염두에 두어야 한다. 디스플레이 글꼴이라면 몰라도 적어도 교과서나 잡지 등 본문에 쓰이는 글꼴은 꼭 높은 가독성을 지녀야 한다. 그런 의미에서 일부 지나친 베리에이션은 본문용 글꼴에서 금물이라고 생각된다.

나의 경험, 나의 시도/2
Experiences and Things I've Tried

최정호
Choe Jeong Ho

한글 타입페이스 디자인에 있어서 최정호님의 업적은 높이 기릴만하다. 길고도 험난했던 그의 여러 과정들을 구석 구석 들여다 본다는 것은 매우 가치있는 일 일것이다. 본지에서는 최정호님께서 그의 선구적 경험을 가능한 한 상세하게 글로 풀어 주기를 부탁였다. 여기에 정리되는 글은 어떤 이론적인 체계를 위주로 하는 것이라기 보다는 추후 많은 디자이너들이 한글 설계시 부딪칠지도 모를 제문제점들을 그의 풍부한 경험을 사실 그대로 설명함으로서 간접적인 경험이 되게하여 직접 도고자 해서 도해형식으로 서술 되었다. 한글 명조대를 이루는 기본적 요소를 한눈에 볼 수 있도록 하였다. 명조는 붓의 필력의 흔적이 남아있는 글 가로줄기, 기둥, 상투, 고리, 삔침, 점, 꺾임, 굴림, 울 맺음, 의 특성을 정확하게 보여주고 있다.

한글 명조체의 뼈대를 이루는 기본적 요소를 한눈에 볼 수 있도록 정리를 하여 보았다. 본다 이를 디자인함에 있어 붓의 스트로크(Stroke)와 붓이 지니는 특성을 최대한도로 참작하였기에 세리프를 강조하였다. 명조의 기본이되는 세리프의 특징을 간추려 보면 상투, 가로줄기·고리·기둥·삔침, 점, 꺾임, 굴림, 울려붙임, 맺음으로 구분할 수 있다.

구조요소

「이응」 나 「히읗」일때 고리의 경우를 보면 위에 획이 있을 경우에는 고리의 윗부분을 가늘고, 밑에 획은 굵게 하며 위에 획이 없을 경우에는 윗부분을 굵게, 아랫부분은 가늘게 하여 전체 균형을 살펴주었다. 이는 받침일 경우 「이응」이라도 「히읗」과 같은 경우가 적용이 된다.

예를 들면 「궁」일때는 위에 획이 있기 때문에 윗부분이 가늘고 아래는 굵어진다. 이러한 고리의 두가지 경우는 획이 있고 없고의 차이 때문에 생겨났는데, 획이 있을때는 고리의 윗부분의 무게를 나누어 균형을 유지하는 방향으로 하였다.

그리고 획이 없을 경우, 예를 들면 「위」와 같은 경우는 획이 없는 만큼 「이응」의 윗부분에 무게를 주어야 균형이 유지되기 때문에 위의 획은 굵고 아래획은 가늘게함 줌으로서 적절한 균형유지가 되도록 하였다.

「점」은 세가지로 표기할 수 있는데 짧은경우는 「피옭」의 가운데 들어가는 필법으로 사용 할 수 있으며, 이것보다 긴

게 떨어져서 있는 「점」은 「ㅈ」 또는 「ㅅ」의 마무리로 사용되는 「점」이다.

「꺽임」과 「굴림」의 경우, 「니은」을 예를 들어보면 「니은」이라도 「나」와같이 초성인 경우에는 꺽임으로 되고 「인」과 같이 받침으로 쓸 때는 굴림으로 처리하였다.

「기역」의 경우에는 가로줄기에서 기둥으로 이어질때 꺽임으로 처리 하였다. 구체적으로 세리프를 살펴보면, 한 일자에 해당하는 가로줄기 뼈대에 붙은 살을 그림으로 보면 더욱 이해가 빠를 것이다.

그림을 보면 시작과 맺음에 까맣게 표기된 부분이 명조의 세리프이며, 수평의 중심선을 그어보면 뚜렷한 차이를 느낄 수 있을 것이다.

이러한 각도의 연유는 명조의 경우 오른쪽 어깨가 조금 올라가야 시각적으로 수평으로 보이기 때문이다.

특히 필기체에 가까운 명조체는 수평으로 하면 어깨가 처져 보이기 때문에 뚜렷하게 올려서 그렸으며 이는 시각의 역이용 이라고 말 할 수 있다.

기둥에 있어서 세리프의 머리부분과 맺음을 살펴보면 머리부분의 윗부분은 약간 처지게 하였다.

이것은 기둥의 전체가 활모양으로 굽어져 버리는 느낌이 들기 때문에 필법을 근거로 꺽임 부분을 약간 뒤로 처지도록 하여 전체의 균형을 유지시켜 보았다.

이러한 모든 변형을 시각적으로 무리하지 않게 하는것이 명조의 미적 감각을 좌우하는 요인이라고 생각된다.

기둥에 있어서 꼬리의 뻗음선은 중앙에서 왼쪽으로 치우치게 하였다.

이것은 필법에 근거를 두고 처리한 것인데, 보통 제도식으로 중심선에 맞추어 꼬리를 뻗어 주었더니 가다가 뚝 끊어진 느낌이 들었다.

그래서 필법을 분해 해보니 중앙에서 왼쪽으로 끝을 뻗어주고 있었고, 이것이 자연스럽게 느껴져서 왼쪽으로 살짝 치우치게 처리하였다.

이 꼬리의 뻗음을 과장하여 구부리는 경우도 종종 보는데 글자에 너무 잔재주를 부리면 모양이 나빠진다.

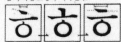

「미」에 기준을 둔 다스의 변형은 글자의 기본 형태에 손상을 주지 않는 범위에서 하는것이 적절한 방편 일것이다.

「히읗」을 쓰는데 시행착오를 하였었다. 처음에는 상투의 각도에 중점을 두고 써보았는데 모양이 썩 좋지가 못하였다. 두번째는 가로줄기에 상투를 내려 그어보았으나 기둥과 조화가 되지않고 한자체 내에서의 스페이싱(Spacing)에 문제가 있음을 알았다.

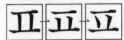

마침내 나는 처음에 썼던 「히읗」모양을 조금 수정하였다.

처음에 썼던 것은 실제로 조그만 활자로 사용되어질 때 상투의 획이 너무 빈약해 보인다는 점을 보완하여 획의 길이를 길게하고 각도를 거의 수평에 가깝도록 고쳐보니 시각적인 혼동은 일어나지 않았다.

「피읖」의 변천과정은 처음에 획을 둘다 붙였을때 활자로 나오니까 법벅이 되어 버렸다. 그래서 둘다 떼어보니 이것 역시 어색하여 앞의 획을 더 떼어서 그획은 점으로 줄여주고 옆에 획을 안으로

다듬어 주었다.

「미음」과 「비음」의 세리프는 필손에 의거한것 인데 이 모양이 이상한지 여러 사람들이 질문을 해 오는데 이것은 한 획 한획이 쓰여지는 차례대로 모았을때

생긴 세리프이다.

글자의 공간 비례를 볼때, 예를 들어 「스」자의 경우를 보면 알수 있듯이 나는 글자의 한 유니트 안에서 처리되는 공간의 안배가 근사히 일수록 균형있게 조화가 되는것을 발견했다.

그와 흡사한 예로 획의 굵기의 비례에

대한 예를 살펴 보면 「�꿰」와 「꿔」에서 기둥에 무게가 중점을 두고 그에 매달리는 획의 획수에 따라 무게의 비례를 나누어 획의 굵기를 조정하였다.

한글자형연구가 □

명조체의 뼈대를 이루는 기본 요소를 한눈에 볼 수 있도록
정리해 보았다. 본디 이를 디자인함에 있어 붓과 붓으로
그린 획Stroke의 특성을 최대로 반영해 부리를 그렸다. 명조
체의 기본이 되는 부리의 특징을 간추려 보면 '첫줄기, 가
로줄기, 둥근줄기, 기둥, 삐침, 내리점, 꺾임, 굴림, 이음보,
맺음'[1]으로 구분할 수 있다.

　　ㅇ과 ㅎ의 둥근줄기를 비교하면, ㅎ과 같이 둥근줄기
위에 가로획이 있으면 둥근줄기의 윗부분은 가늘고, 아랫
부분은 굵게 했다. ㅇ과 같이 위에 획이 없는 경우에는 반
대로 윗부분을 굵게, 아랫부분은 가늘게 하여 전체적인 균
형을 맞춰주었다. 이렇듯 둥근줄기를 그리는 두 가지 경우
는 위의 획이 있고 없고의 차이로 생겨난다. 이는 자소뿐
만 아니라 낱글자를 그릴 때도 적용되는 법칙이다. ㅇ이 받
침으로 올 때는 ㅎ과 같은 방식으로 보정된다. 예를 들면,
궁의 ㅇ은 위에 획이 있기 때문에 둥근줄기의 윗부분이 가
늘고 아래가 굵다. 획이 있는 만큼 윗부분의 무게를 덜어
내는 방향으로 균형을 유지시키는 것이다. 획이 없으면, 예
를 들어 위는 둥근줄기 위에 획이 없는 만큼 ㅇ의 윗부분
에 무게를 주어야 전체 균형이 유지되기 때문에, 둥근줄기
윗부분은 굵고 아래는 가늘게 했다.

　　점은 세 가지로 표기할 수 있다. 짧은 경우는 ㅍ의 가운
데 들어가는 획으로 사용할 수 있으며, 이것보다 길게 뻗어

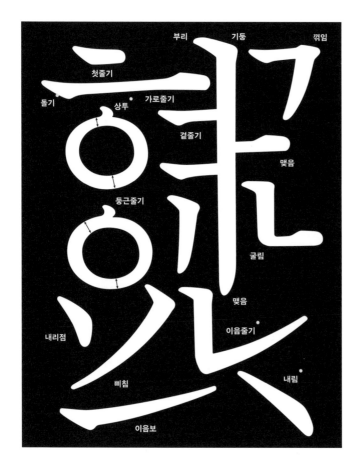

한글꼴 부분 명칭 변경

• 상투 → 꼭지
ㅊ과 ㅎ의 첫 번째 획으로서 수직으로
붙은 점, 또는 짧은 가로줄기 형태.

• 상투
원문에는 이 부분에 대한 표기가 없지만
현재 용어 사용을 반영해 추가했다.
상투는 ㅇ 또는 ㅎ의 둥근줄기 꼭대기에
짧게 튀어나온 줄기로서, 그 모양이
옛날에 혼인한 남자가 정수리에 틀어 맨
상투와 닮아 이름 붙었다.

• 짧은 가로줄기 → 곁줄기
모음에서 밝은 소리와 어두운 소리를
구분하기 위해 기둥에 붙는 짧은
가로줄기.

• 꼬리 → 맺음
세로줄기나 기둥 아래, 또는
가로줄기에서 오른쪽 줄기가
끝나는 부분.

• 고리 → 둥근줄기
ㅇ과 ㅎ에서처럼 둥글게 이어진 줄기.

• 점 → 내리점, 내림
왼쪽에서 오른쪽으로 비스듬히 내려
찍은 획 중 점은 내리점, 줄기는 내림으로
부른다.

• 뻗침 → 삐침
오른쪽에서 왼쪽으로 비스듬히 기울어진
글자 줄기를 말하며, ㅅ ㅈ ㅊ ㄱ ㅋ에서
볼 수 있다.

• 올려붙임 → 이음줄기
ㄴ ㄷ ㄹ과 같이 가로획으로 맺는
자음에서 모음과 이어지는 줄기,
또는 섞임모음에서 기둥과 이어지는
가로줄기를 이른다.

지면 ㅈ또는 ㅅ의 마무리로 사용되는 내리점이 된다.

꺾임과 굴림의 경우, ㄴ을 예로 들어보면, 같은 ㄴ이라도 나와 같이 초성으로 쓰이는 경우 꺾임으로, 인과 같이 받침이 될 때는 굴림으로 처리하였다.

ㄱ의 경우 가로줄기에서 세로획으로 이어질 때 꺾임으로 처리하였다. 부리[2]를 구체적으로 살펴보면, '한 일(一)' 형태의 가로줄기 뼈대에 붙은 살을 그림으로 보면 더욱 이해가 빠를 것이다. 그림 속 획의 시작과 맺음에 까맣게 표기된 부분이 부리이며, 수평 중심선을 그어보면 뚜렷한 각도 차이를 느낄 수 있을 것이다. 이러한 각도가 생긴 이유는 명조체의 경우 오른쪽 어깨가 조금 올라가야 시각적으로 수평으로 보이기 때문이다. 특히 필기체에 가까운 명조체는 수치상 수평으로 그리면 어깨가 처져 보이기 때문에 뚜렷하게 올려 그렸으며, 이는 시각의 역이용이라고 말할 수 있다.

기둥에서 부리의 머리와 맺음을 살펴보면, 머리의 뒷부분을 약간 처지게 하였다. 이것은 기둥이 활 모양으로 굽어 보이는 것을 방지하기 위한 것으로, 필법을 근거로 꺾이는 부분에

서 약간 뒤로 쳐지도록 하여 전체 균형을 유지시켰다. 꼬리의 맺음선은 중앙에서 왼쪽으로 치우치게 하였다. 이것역시 필법에 근거를 두고 처리한 것이다. 보통 제도식으로 기둥의 중심선에 맞추어 꼬리를 맺어 주었더니 가다가 뚝 끊어진 느낌이 들었다. 그래서 필법을 분석해 보니 중앙에서 왼쪽으로 끝을 맺어주고 있었고, 이 획의 맺음이 자연스럽게 느껴져 기둥의 끝도 왼쪽으로 살짝 치우치게 처리하였다. 간혹 꼬리의 맺음을 과장해서 구부리는 경우도 종종 보는데, 글자에 너무 잔재주를 부리면 모양이 나빠진다. '미'에 기준을 둔 다소의 변형은 글자의 기본 형태

를 손상시키지 않아야 적절할 것이다. 이러한 모든 부리의 변형을 시각적으로 무리하지 않는 범위에서 이루어지도록 하는 것이 명조의 미적 완성도를 좌우한다고 생각한다.

ㅎ을 쓰는데 시행착오를 겪었다. 처음에는 첫줄기의 각도에 중점을 두고 써보았는데 모양이 썩 좋지 못하였다. 두 번째는 가로줄기에 첫줄기를 내리그어 보았으나 기둥과 조화되지 않고 한 자체 내에서 스페이싱에 문제가 있음을 알았다. 마침내 나는 처음에 그렸던 ㅎ모양을 조금 수정하였다. 처음에 그린 것이 실제로 조그만 활자로 사용될 때 첫줄기의 획이 너무 빈약해 보였던 점을 보완하여 획의 길이를 길게 하고 각도를 거의 수평에 가깝도록 고쳐보니 시각적으로 혼동이 일어나지 않았다.

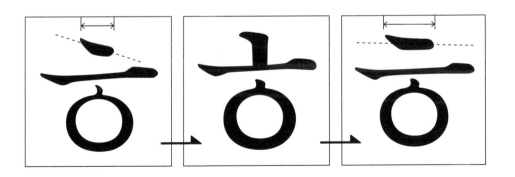

　ㅍ은 처음에 획을 둘 다 붙였을 때 활자로 나오니까 범벅이 되어버렸다. 그래서 둘 다 떼어보니 이것 역시 어색하여 앞의 획을 더 띄어서 그 획은 점으로 줄여주고 옆 획은 안으로 다듬어 주었다.

　ㅁ과 ㅂ의 '굽'은 필순에 의거한 것인데, 이 모양이 이상한지 여러 사람이 질문을 해왔다. 이것은 한 획 한 획이

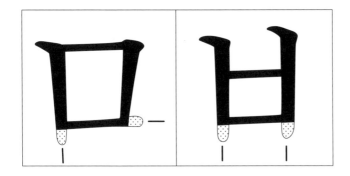

쓰이는 과정에서 생긴 형태
이다.

　글자의 공간 비례를 볼
때, 예를 들어 스의 경우를
보면 알 수 있듯이, 나는 글
자의 한 유닛 안에서 공간
안배를 비슷하게 할수록 균
형 있게 조화가 되는 것을
발견했다.

　그와 흡사한 예로, 획의 굵기 비례에 대한 예를 살펴보
면, 쫘와 꿔에서 기둥의 무게에 중점을 두고, 기둥에 닿는
획의 개수에 따라 무게 비례를 나눠 획 굵기를 조정하였다.

나의 경험,
나의 시도 / 3
Things I've Done and Things
I've Tried

최정호
Choi Jeong ho

지난호에서는 명조체의 구조 요소를 정리하여 원칙이 되는 세리프의 특징을 구분하였는데, 이번에도 이 글이 한글설계에 있어 조금이라도 도움이 되었으면하는 생각에 이론적인 세계를 위주로 하기보다는 경험을 사실 그대로 나열하여 보았다.

이 글을 통한 간접적인 경험으로 직접적인 도움이 되었으면 한다.

이번글은 글자의 형태 분류와 전체적인 균형과 세리프를 이용한 적절한 공간안배, 획의 비례와 각도등을 예를 들어 적어 보았다.

명조의 형태를 다섯가지로 분류하여 보면 네모꼴, 사다리꼴, 마름모꼴, 육각형 등을 들 수 있겠는데 먼저 네모꼴을 살펴보면「品」과 같이 쌍받침이 있는 경우를 네모꼴로 들 수 있는데 이러한 경우는 극소수에 속한다.

그리고 이러한 네모꼴의 자형은 다른 글씨에 비해 크게 보이므로 안으로 약간 다독거려 주었다.

사다리꼴로서는 도, 고, 노, 드, 보, 크동을 들 수 있다. 이 사다리꼴이 글씨형태의 가장 많은 꼴에 속하는데, 가로획일 때에는 정사다리꼴이지만 이에 못지않게 약50%를 차지하는 꼴이 정사다리꼴의 밑부분을 세로획으로 하는다리꼴 세운형이 많이 차지하고 있다.

예를 들면 워, 어, 서, 를 들수 있다.

세모꼴로는 소, 오, 를 들수 있으며 마름모꼴로는 응, 숭, 우, 우, 등이 있다.

육각형으로는 를, 름, 금, 튼, 는, 츰, 슴, 등으로 전체 글씨형태의 약 20%에 속한다. 명조의 특징을 간략히 말하면 명조는 궁체(필기체)의 필획에 의한 세리프로 크고 작은 뉘앙스를 살려 놓은 것이라 할 수 있다.

횡서나 종서일 경우에도 구애 받지 않고, 옆글씨에 영향을 주지도 않고 받지도 않으며, 어느 글씨와도 융화가 될 수 있다는 것등이 명조체의 특징이라고 할수 있다. 비단, 이러한 것이 명조 문만이 아

니라 어느 글씨에서나 포함 되어야 할 사항이다.

현재 일본에서 한문의 활자를 많이 만들고 있는데, 이것을 우리는 그냥 받아들여 사용하고 있는데 이는 어쩔수 없는 형편이라고 할 수 있지만 최근에 들어 젊은 디자이너들이 많이써내는 한문자들를 보면 깨끗하진 하지만 미적 감각이 예전보다 뒤떨어지는 느낌이 든다.

왜 그럴까? 이것은 요점이 되는 원리 원칙을 망각하고 소홀히 하고 있기 때문이라 생각된다.

우선「ㄱ」과「ㄷ」의 각도법에 있어 공통점을 살펴보면, 『과는 가로획이 세개인데 이 활자 제도법에 독특한 것이 있다.

가로획의 간격이 시각적으로 지만 밑의 간격이 약간 넓다. 이 경우는 전에 설명한 발 전우와 같다.

즉, 밑이 약간 넓어야 같은 획이 제일 짧으며 맨위의 획은 길고 맨밑의 획이 제일 길다. 각도도 맨 밑은 완전 수평이 것은 위로 치우쳐 하는데 든 것은 시각적인 것에 근거를 이기 때문에 눈에 보이는 것 소화하게 해야하며 활자로 축소도 어색함이 없도록 미적감각 야 한다.

이전에 나는 이응의 공약수를 찾아 해 보려고 했으나 이응은 공약수를 찾을 수가 없었다. 결국 이응은 글자 개성에 따라 한자 한자씩 비례를 맞춰 심미안을 살려 쓸 수 밖에 없었다.

예를 들어「쌀」에서의 이응과「이」에서의 이응의 크기와 굵기의 차이는 좋은 예로 들 수 있다.

획수에 따른 안배를 살펴보면, 획 공간이 적은 글씨에서는 비슷한 느낌의 공간이 그 글씨의 균형을 살려준다.

이 비슷한 느낌의 공간이란획이적을수록 공간처리가 어려운데 예를들면 그, 니는 획이 적어서 공간의 허술함을 범하기 쉬운 예에 속한다.

잔략하게 얘기하면 가로획만 있을 때는 상하로 공간을 안배하여주고, 세로획일 때는 좌우로 공간을 안배하여 안으로 다 독키려 준다.

획이 적은 글씨는 한자만 잘 쓴다고 결코 잘 되는 것이 아니다. 그얼에 오는 글자의 균형에 영향을 주지 않아야 한다. 특히 활자체는 필력이 가는대로 쓰면 성립되지 않는다.

활자체에 있어서 규격을 정해놓고 그공간에서도 획을 안배하여 시각적인 짜임새를 이루는 것이 무난한 해결책이다.

여기 예를 들어놓은 것을 보면 쉽게 느낄 수 있다.

올려붙임의 각도는 글자마다 달라진다. 이 각도의 유형을 대별하면 받침이 있을 때와 없을 때로 들 수 있는데, 두가지 경우 다 예각에 속하지만 받침이 있을 때는 심한 예각이 된다.

이러한 예각은 아래공간을 살리기 위한 것이지 예각을 위해서 한 것은 아니다. 아래 받침이 있고 없고의 차이는 예각이 덜하고, 더하는 각도의 차이이다.

예를 들면「녀」와「녁」에서「녀」보다「녁」이 더심한 예각이다.

이러한 각도도 경우에 따라 가독성을 생각하여 써 주는 것이 좋다.

다. 이것은 횡서라서 더욱 큰 문제가된다.

여기「위」자에서는 좌우축 공간에 대한 무게의 안배를 가정의 축에 맞추어 좌측의 가로획을 세리프로 늘려주어 전체의 무게 중심을 잡았다.

한글은 정각으로 쓰면 장체가 되어버리는 단점이 있다. 활자체란 보아서 무슨 글자인지 알아보는 시간이 짧을 수록 좋은 글씨체라고 할 수 있다.

모든 글씨는 이러한 가독성이 좋아야하며 글자의 모든 변형은 원리 원칙을 이해 한 위에 행하는 것이 현명한 방법이고 좋은 결과를 얻을 수 있다.

어느 글자나 가정의 축 (axis)에 의한 좌우 공간의 무게 (weight)의 비례로 균형을 잡아주어야 한다.

보기쉬운「위」자를 예로 들어보면 여기서 가정의 축을 우의 세로획에 두고 가로획을 살펴보면 우측보다 좌측이 더 길다.

이것은 글자의 균형에 의거한 것이다. 이것을 같은 길이로 하면 글자가 장체로 되어 버려 자간의 형성이 엉성해져 버린

지금 쓰고 있는 명조도 현재로서는 많이 쓰이고 좋다고 하지만 이러한 명조도 도태되어야 할 때가 있어야 한다.

이것은 지극히 당연한 것으로서 명조가 절대적일 수는 없는 것이다.

다만 나는 내가 겪었던 시행착오를 다시 되풀이 하지 말고, 이것을 디딤돌 삼아 한발 더 나아갔으면 한다.

〈한글 자형연구가〉

지난 호에서 명조체의 구조 요소를 정리하여 원칙이 되는 부리와 돌기의 특징을 구분하였다. 이번에도 이 글이 한글 설계에 있어 조금이라도 도움이 되었으면 하는 생각에 이론보다 경험을 사실 그대로 나열하였다. 이 글을 통한 간접적인 경험으로 글자를 그리는 데 직접적인 도움이 되었으면 한다. 이번 글은 글자의 형태 분류와 전체적인 균형, 부리를 이용한 적절한 공간 안배, 그리고 획의 비율과 각도 등을 예를 들어 적어보았다.

　　명조의 형태를 다섯 가지로 분류하여 보면 네모꼴, 사다리꼴, 세모꼴, 마름모꼴, 육각형을 들 수 있다. 먼저 네모꼴을 살펴보면, 끓과 같이 겹받침이 있는 경우가 있다. 네모꼴형은 다른 글자에 비해 크게 보이므로 안으로 약간 다독거려 주었다. 사다리꼴은 도 고 노 드 보 크 등이 있다. 가로획이 아래에 가장 길게 놓이는 정사다리꼴 형태이다. 정사다리꼴을 왼쪽으로 돌린 세운 사다리꼴형의 글자도 있다. 워 어 서 등을 예로 들 수 있다. 세모꼴로는 소 오가 있으며, 마름모꼴로는 응 숭 쿠 우 등이 있다. 육각형으로는 를 들 금 든 는 춤 솜 등이 있다.

　　명조체는 붓의 필력으로 생긴 크고 작은 부리와 돌기 형태를 살려놓았다. 가로짜기나 세로짜기에 구애받지 않고, 옆 글자에 영향을 주고받지도 않으며, 어느 글자와도 융화될 수 있는 것 등이 명조체의 특징이라고 할 수 있다.

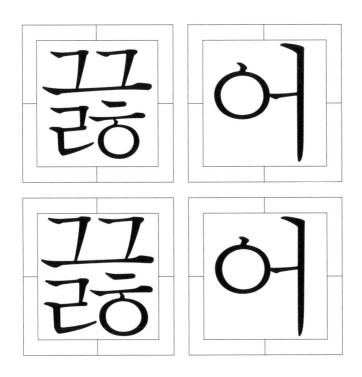

이 점은 명조뿐만 아니라 모든 글꼴에 포함되어야 할 사항
이다.

　　현재 일본에서 한문 활자를 많이 만들어내고 있고, 우
리는 이것을 그냥 받아들여 사용하고 있다. 어쩔 수 없이
일본 활자의 한문을 참고한다고는 하지만, 최근 젊은 디자
이너들이 많이 그려내는 한자를 보면 깨끗하지만 미적 감
각은 예전보다 뒤떨어지는 느낌이다. 왜 그럴까? 이것은

요점이 되는 원리 원칙을 망각하고 소홀히 하고 있기 때문이라 생각된다. 우선 ㅌ과 ㄹ을 살펴보면, 공통적으로 가로획이 세 개인데 이런 글자의 작도법에는 독특한 점이 있다. 가로획의 길이가 시각적으로 같아 보이지만 가장 아래획의 길이가 약간 길다는 것이다. 이는 전에 설명한 田(밭 '전')의 경우와 같다. 즉, 밑이 약간 넓어야 같은 길이로 보인다. 그리고 획 길이의 순서는 가운데 획이 가장 짧으며, 맨 위의 획, 그리고 제일 아래 획 순서로 길다. 획의 각도도 맨 밑의 획은 완전 수평이 되고, 가운데 것은 조금 위로 치우치게 한다. 마찬가지로 맨 아래 획의 맺음돌기는 시각적 안정감을 주기 위한 방편이다.

이러한 모든 것은 착시를 바탕으로 한 변화이기 때문에 눈에 보이지 않을 만큼 극소하게 해야 하며, 활자로 축소·확대될 때도 어색함이 없도록 미적 감각에 충실해야 한다.

ㅇ의 비례, 즉, 전체 글자에서 ㅇ이 차지하는 비율을 정하는 것은 참 까다로운 편이다. 예를 들어 성의 ㅇ이 작다거나 크면 균형이 깨져 엉성하고 허술해 보인다. 이렇듯 ㅇ이 크지도 작지도 않은 적당한 크기여

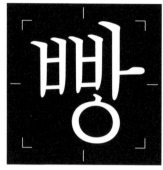

야 하는데 그렇다고 전체의 몇 분의 일이라고 정할 수는 없는 일이다.

해서 내 방법을 간략하게 얘기해 보면, 획수가 적은 글자에서는 상대적으로 ㅇ을 굵고 크게 해서 전체 비례를 맞추고 획수가 많은 글자에서는 그 반대로 해준다. 이전에 나는 ㅇ의 공약수를 찾아 해보려고 했으나 ㅇ은 공약수를 찾을 수가 없었다. 결국 ㅇ은 글자 개성에 따라 각각 비례를 맞춰 심미안을 살려 그릴 수밖에 없었다. 빵의 ㅇ과 이의 ㅇ의 크기와 굵기 차이를 좋은 예로 들 수 있다.

획수에 따른 공간 안배를 살펴보면, 획이 적을수록 공간 처리가 어려운데, 예를 들면 그 ㄴ는 획이 적어서 공간의 허술해 보이기 쉽다. 획 사이 공간이 적은 글자는 비슷한 정도의 공간이 그 글자의 균형을 살려준다. 이 비슷한 정도의 공간이란, 간략하게 얘기하면 가로획이 주로 있을 때는

상하로 공간을 안배하여 주고, 세로획이 주될 때는 좌우로 공간을 안배하여 안으로 다독거려 주는 것이다. 특히 획이 적은 글자는 그 글자 안의 공간 균형만 신경 쓴다고 잘 그린 글자라고 할 수 없다. 옆에 오는 글자의 균형에도 영향을 주지 않아야 한다. 특히 글꼴은 필력이 가는 대로 쓰면 글꼴로서 성립되지 않는다. 글꼴의 정해진 규격 안에서 획을 안배하여 시각적 짜임새를 이루는 것이 무난한 해결책이다. 여기 예를 들어놓은 것을 보면 쉽게 느낄 수 있다.

이음줄기의 각도는 글자마다 달라진다. 이 각도의 유형을 대별하면 받침이 있을 때와 없을 때로 나눌 수 있는

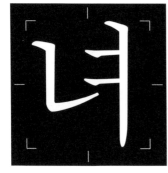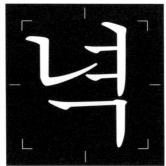

데, 두 가지 경우 다 예각에 속하지만 받침이 있을 때는 심한 예각이 된다. 이러한 예각은 아래 공간을 살리기 위한 것이지 단순히 형태적 미감을 위한 것은 아니다. 아래 받침이 있고 없고의 차이는 예각의 정도에 영향을 준다.

예를 들면 녀와 녁에서 녀보다 녁이 더 심한 예각이다. 이러한 획의 각도도 경우에 따라 가독성을 생각하며 적용하는 것이 좋다.

어느 글자나 '가정의 축axis'으로 나뉘는 좌우 공간의 비율로 균형을 잡아주어야 한다. 워를 예로 들면, 가정의 축을 ㅜ 세로획에 두고 가로획을 살펴보면 우측보다 좌측이 더 길다. 이것은 글자의 균형에 따른 것이다. 좌우를 같은 길이로 하면 글자가 장체가 되어 자간이 엉성해지며, 가로짜기에서 더욱 큰 문제가 된다. 워에서는 좌우 공간 안배를 가정의 축을 기준으로 ㅜ의 왼쪽 가로획을 돌기로 늘려

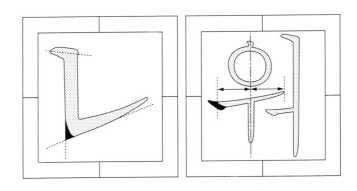

주어 글자 전체의 무게 중심을 잡았다.

한글은 정체로 쓰면 장체로 보이는 단점이 있다. 글꼴은 무슨 글자인지 알아보는 시간이 짧을수록 좋은 글꼴이라고 할 수 있다. 모든 글꼴은 이렇듯 가독성이 좋아야 하며, 글자의 모든 변형은 원리 원칙을 이해한 뒤에 행하는 것이 현명하고, 좋은 결과를 얻을 수 있다. 지금 쓰고 있는 명조체도 현재는 많이 쓰이고 좋다고 하지만, 언젠가 도태되어야 할 때가 있어야 한다. 이것은 지극히 당연한 것으로 명조체가 절대적일 수는 없는 것이다. 다만 나는 내가 겪었던 시행착오를 다시 되풀이하지 말고, 이 글을 디딤돌 삼아 한발 더 나아갔으면 한다.

나의경험 나의시도/4
Things I've Done and
Things I've Tried/4

최정호
Choe Jeongho

명조체에 대한 글은 미흡하나마 지난호로 마무리짓기로하고, 이번호에서는 고딕체에 관하여 이야기 해 보려한다.

고딕체는 붓의 필력, 필체(stroke)를 응용하여 필력을 극도로 살리며 필체에 의한 세리프를 다 희생시켜버리는 것이 고딕이다 그러므로 명조와 필력은 같지만 전혀 다른 뉘앙스가 있다.

고딕의 목적은 같은 공간안에 최대한 공간을 이용하고 다른글씨와 달리 구분이 되어 둔보이게 하는 것이 목적이기때문에 미적 필체를 희생시켰다. 그럼지만 도안글씨와는 다른 운치가 느껴져야하며, 활자체로서의 사명감을 가져야한다.

도안글씨는 고유명사나 간판이름등 두·세 글자 정도의 고정관념으로서는 좋지만, 활자체로서는 시각적으로 무리가 있다.

고딕은 역시 활자체이기 때문에 도안글씨와는 달리 좌우관편성의 느낌을 주어야 시각적으로 무담감이 가지 않는다. 명조체에서도 두드러지게 나타나지만, 사방이 꽈찬 글자는 조금씩 줄여주고 기둥이 있는 경우는 꽈차되 깃이를 조정해서 글씨가 굴일해 보이도록 하는 것은 고딕에서도 명조와 같은 이치이다.

고딕은 디스플레이용에 목적이 있고 한 정현 지면에 인쇄체로 사용되기때문에 가독성이나 필요도를 감안하여 가급적이

면 유연한 선으로 구사해야한다.

고딕의 공간 배분은 명조와 ■지만 고딕은 디스플레이용 문■조활자체보다는 좀 커보여야&■감이 있기때문에 스페이스는 ■야한다. 그럴기때문에 고딕은 ■라도 커보인다. 예를들면 때■■딕은 같은 굵기를 말하는 것이■딕이 더 굵고 글자도 커 보인■회의 굵기를 살펴보면, 종횡길■가 원칙은 똑 같아야하지만 실■가로획이 가늘다.

전체통계를 보면 가로획은 일■어가는 경우가있고 세로획은 ■

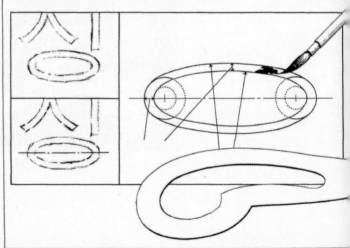

경우이다.
·로획을 세로획과 같은 굵기로
·어져 버리기때문에 가로획을
·여서 가늘게한다 이것은 공간
시각적으로 무리가 없도록 해
·를 들면「빨」자의 경우 쌍비읍
· 줄여서 공간을 배분했으며비
·로획을 세로획과 띄어 썼는비
쇄에 영향을 받은 탓이다.
에 있어서 마지날·존(marginal
라는 것이 있는데 이것은 인쇄
에 잉크가밀려나온 것을 말한다.
서 모서리를보면 잉크가 밀려
·가이다. 이경우는 덜어놓고 찰

영문에서 고딕체를 보면 펴어지는 속 모
서리가 파먹어 들어갔는데 이것은 인쇄
의 영향 즉, 마지날·존 때문이다.
속 모서리가 파여져 있어도 인쇄할때 홈

판에 압력을 주었을때 일어나는 현상인
데 그렇다고 살짝갖다대기만하면 잉크가
골고루 묻지 않기때문에 균일한 압력을
주어야만 마지날·존을 줄일수 있는 제일
적절한 방법이다.
인쇄기계에 따라서 좀다르지만 기계가 좋
은 것은 마지날 존이 적다. 아무리 좋은
인쇄기계라도 마지날·존을 줄이는 것이
지 마지날·존을 아주 없앨수는 없다.
마지날·존을 우리말로 인쇄 여분머라고
할 수 있는데, 이것은 활판인쇄에 우리
눈에 많이 친숙해진 현상으로 그런 친숙
한 느낌을 고딕에서는 역이용하였다 고
할 수 있다.
고딕의 획 중에 기둥의 모서리에 마지날·
존이 있을때 시각적으로 힘있게 보인다.
가로획을 자세히보면 모서리가 튀어나온
느낌이 든다. 과장하여 설명하면 실구리
형으로 되는데 이것은 모서리를 살짝 튀
어 나오게 해줌으로서 굵게 보이도록하
는데, 가로획은 획수가 많기때문에 세로
획보다 굵기를 가늘게해서 모서리만 살
짝 튀어 나오게하면 시각적으로 굵게 보
여 가로획과 세로획의 굵기가 갏아 보인
다 모든 문어에서 이러한 테크닉을 절대
필요한 것이다.

2 마지날·존 (Marginal zone) 의 예

이 메꾸어 저 버리기 때문이다.
그리고 고딕에서의 여러가지 특이한 예
를 들어보면,「꼿」과「꼿」의 구별이 활자
로 할때 쉽게 분간할 수 있도록 하자면
「꼿」은 중성과 종성을 붙여주어도 상관
이 없지만「꼿」에서는 중성을 피
어주꾀 다른 글씨에 비해 간격을 많이었
었다.
「쌌」과「썰」의 경우, 기둥을 자세히 살펴본
면「쌌」의 기둥이 안쪽으로 끌어 당겨져
있는데 이것은 세·고딕의경우 중성인「
ㅏ」의 가로획이 너무 짧어 가독성이 뒤
떨어지기때문에 기둥을 안으로 밀어주
면서 세로획을 길게 살린 예이다. 중고
딕에서「쏜」자를보면 초성과 중성의 이음
처리에서보면 명조의 느낌이 많이 오는
데 이것은 세리프가 표현되기 때문에 명
조의 잘 테크닉을 표현하여었다. 이러한
약간의 세리프는 세·고딕에서는 찾아볼
수 없기 때문에 세·고딕에서의 초성과
중성의 처리는 약간의 다른 점이있다.
고딕은 환자체로서 디스플레이용으로 설
계되어 있지만 비가시로 구분이 되는데
활자체로서 좌우 관련성을 주며 가독성
에 부담을 주지않으려면 세·고딕을 쓰는
것이 좋다.
이응그리는 법을 살펴보면, 명조에서와
마찬가지로 가장 시간이 많이 걸리는 작
업이다.
이응은 같은 패밀리라도 이응의 크기와
각도는 조금씩 다르기때문에 글자 한자
의 전체 바란스를 맞추어서 연필로 우리
스펜치을 한후 좌우 같은 컴파스로 돌려
주고 나머지 부분은 운형자로 돌려주는
것이 좋다. 이와같이 이응은 시간이 많
이 걸리고 까다로와서 이응을 공통적으

로 쓰이는 형태, 열가지를 그려서 따붙
이는 작업을 해 보았는데 아주 만족스럽
지는않지만 약95%정도의 효과는 보았
다고 할수있다. 살펴보면 초성은5~6개
이고 받침은 10개정도 그렸다. 여기서
이응의 공통키의 종류는 3가지이다.
우리가 쓰고있는 사뱅 (S·K) 식자기계에
서 이응을 얻어넣고 자관을 만들었기때
문에「아」에서 이응이 처져 있다.
이는 일본에서 우리글의 섬세한 점을모
르기 때문일 것이나. 또한 이분만이 아
닌 모리자와 (M·S) 식자기계에서는「를」
자를 뒤집어 놓은 것이 있다.
고딕에 대한 설명은 그리 많지는 않지만
우선하여야하는 점은, 고딕은 그로테스
크 (grotesque) 하게 보여야 한다는 점이다.
그로테스크하게 보여야 한다는 것은 고
딕의 중요한 사뱅으로서 인쇄효과를 나
타내는 범위내에서는 굵게 하여야 한다.
이렇듯 모든획의 굵기가 명조에 비하여
굵고 좀 커보이지만 고딕 그 자체로서
알맞은 곳에 쓰여져야 하겠다.
〈한글자형연구가〉□

명조체에 대한 글은 미흡하나마 지난 호로 마무리 짓기로 하고, 이번 호에서는 고딕체에 관하여 이야기해 보려 한다.

고딕체는 명조체의 필력과 필체stroke를 응용한 것이다. (명조체의) 필력은 극도로 살리고 필체에서 보이는 부리와 돌기를 다 희생시킨 것이 고딕체이다. 그러므로 명조체와 필력은 같지만 전혀 다른 뉘앙스가 있다. 고딕체의 목적은 같은 공간을 최대한 이용하고 다른 글꼴과 구분되어 내용을 돋보이게 하는 것이기 때문에 획의 미적 형태를 희생시켰다. 그렇지만 도안 글씨[1]와는 다른 운치가 느껴져야 하며, 글꼴로서 사명감을 가져야 한다.

도안 글씨는 고유명사나 간판 이름 등 두세 글자 정도의 고정된 단어로는 좋지만, 글꼴로 확장되면 시각적으로 무리가 있다. 고딕체는 글꼴이기 때문에 시각적으로 부담이 가지 않도록 좌우 관련성[2]이 있어야 한다.

명조체에서도 두드러지게 나타나지만, 사방이 꽉 찬 글자는 조금씩 줄여주고, 기둥이 있는 경우는 꽉 차게 하되 길이를 조정해서 글씨가 균일하게 보이도록 하는 것은 고딕체에서도 같은 이치이다. 고딕체는 제목용인 동시에 한정된 지면에 작은 크기로도 인쇄되기 때문에 가독성이나 필요도를 감안하여 가급적 유연한 선으로 구사해야 한다. 고딕체의 공간 배분 역시 명조체와 마찬가지이지만, 고딕체는 제목용 글꼴로서 명조체보다 커 보여야 하는 사명

이 있기 때문에 여백을 꽉 차게 해야 한다. 그렇기 때문에 고딕체는 같은 급級³수라도 커 보인다. 예를 들면 태명조와 태고딕은 같은 굵기를 말하는 것인데 태고딕이 더 굵고 글자도 커 보인다.

획의 굵기를 살펴보면, 원칙상 가로세로 획의 굵기 비율이 똑같아야 하지만 실제로는 가로획이 가늘다. 예를 들어 가로획이 일곱 개가 들어가고 세로획이 세 개가 들어가는 경우에 가로획을 세로획과 같은 굵기로 하면 (공간이) 메꿔져 버리기 때문에 가로획을 약간씩 줄여서 가늘게 한다. 이것은 공간 안배할 때 시각적으로 무리가 없도록 해야 한다.

뻘의 경우 ㅃ의 가운데 한 획을 줄여서 공간을 배분했으며 ㅂ에서 가로획을 세로획과 띄었는데 이것은 인쇄에 영향을 받은 탓이다. 인쇄 효과에서 '마지널 존Marginal Zone' 이라는 것이 있는데, 이것은 활판인쇄 과정에서 판에 주는 압력 때문에 글자 모서리에 잉크가 밀려 나온 것을 말한다. 마지널 존을 줄이기 위해 활판을 살짝 갖다 대기만 하면 잉크가 골고루 묻지 않기 때문에 균일한 압력을 주는 것이 마지널 존을 줄일 수 있는 제일 적절한 방법이다.

인쇄 기계에 따라 다르지만 기계가 좋으면 마지널 존이 적다. 하지만 아무리 좋은 인쇄 기계라도 마지널 존을 줄이는 것이 전부일 뿐 마지널 존을 아주 없앨 수는 없다.

3 급級은 사진식자기에서 사용했던 활자 단위로, 일본식 단위를 그대로 들여온 것이다. 1급은 약 0.25밀리미터이다.

마지널 존을 우리말로 '인쇄 여분 띠'라고 할 수 있는데, 이것은 활판인쇄 때 우리 눈과 많이 친숙해진 현상으로서 그런 친숙한 느낌을 고딕체에서 역이용하였다고 할 수 있다.

고딕체의 획 중에 기둥의 모서리에 마지널 존이 있을 때 시각적으로 힘 있게 보인다. 가로획을 자세히 보면 모서리가 튀어나온 느낌이 든다. 과장하여 설명하면 실구리[4]형

마지널 존의 예

으로 되는데, 획 끝 모서리만 살짝 튀어나오게 함으로써 시각적으로 굵어 보이도록 하는 것이다. 가로획은 세로획보다 획수가 많기 때문에 굵기를 가늘게 해서 모서리만 살짝 튀어나오게 하면 시각적으로 굵게 보여 가로획과 세로획의 굵기가 같아 보인다. 모든 글꼴 설계에서 이러한 테크닉은 절대 필요하다. 영문 고딕체를 보면 꺾어지는 속 모서리가 파먹어 들어갔는데[5] 이것은 인쇄의 영향 즉, 마지널 존 때문이다. 속 모서리가 파여 있어도 인쇄할 때 홈이 메꿔지는 것이다.

고딕체에서의 여러 가지 특이한 예를 들어보자. 꿋과 끗을 활자로 구별할 때 쉽게 분간할 수 있도록 하기 위해 끗은 중성과 종성을 붙여도 상관없지만, 꿋은 중성과 종성을 띄어주되 다른 글자에 비해 간격을 많이 띄어야 한다.

쌌과 썰의 경우, 기둥을 자세히 살펴보면 쌌의 기둥이 안쪽으로 끌어당겨져 있는데, 이것은 세고딕의 경우 중성인 ㅏ의 가로획이 너무 적어 가독성이 떨어지기 때문에 기

5 잉크트랩 Inktrap.
작은 크기의 활자를 인쇄하면 자칫 획과 획이 만나는 부분의 글자가 뭉개져 보일 수 있다. 이를 방지하기 위해 획이 맞닿는 부분을 일부 제거하거나 홈을 내 원하는 모양이 나오게 한다.

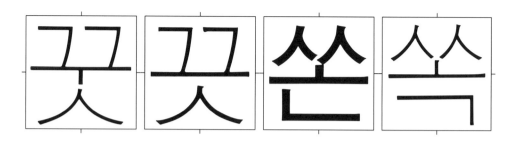

둥을 안으로 밀어주면서 가로획을 길게 살린 예이다. 중고
딕 쏜의 초성과 중성의 이음 처리는 명조체의 느낌이 많이
나는데, 이것은 명조체의 잔 테크닉을 적용해 모음 기둥에
작은 부리를 표현한 것이다. 이러한 약간의 부리는 세고딕
에서는 찾아볼 수 없다. 즉, 세고
딕의 초성과 중성 처리는 중고딕
과 약간 다르다.

고딕체는 제목용으로서 네
가지로 구분되는데, 글꼴로서 좌
우 관련성을 주며 가독성에 부담
주지 않으려면 세고딕을 쓰는 것
이 좋다.

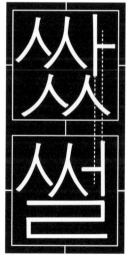

ㅇ을 그리는 것은 명조체와
마찬가지로 가장 시간이 오래 걸
리는 작업이다. 한 글꼴 안에 있
는 ㅇ이라도 그 크기와 각도는

조금씩 다르기 때문에 글자의 전체 밸런스를 맞추어서 연필로 프리스케치free sketch를 한 후, 좌우 끝은 컴퍼스로 돌려주고 나머지 부분은 운형자[6]로 돌려주는 것이 좋다. 이와 같이 ㅇ은 시간이 많이 걸리고 까다로와서 (그리는 시간을 줄이기 위해) 공통으로 쓰이는 ㅇ 형태 몇 가지를 정하고 이를 따붙이는 작업을 해보았는데, 아주 만족스럽지

6 운형雲形, 즉 구름의 형태의 자로서 일반 자로 그릴 수 없는 불규칙한 곡선 형태를 그리는 데 쓴다.

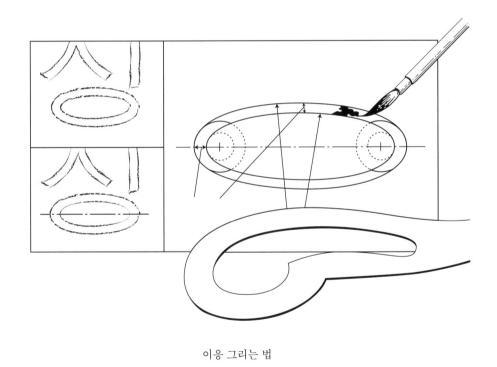

이응 그리는 법

8　사진식자기. 네거티브 필름에
　　새겨진 글자판에서 필요한 글자를
　　선택하고 렌즈를 통해 투사하여
　　인화지에 인자하는 방식이다.
　　샤켄의 전신인 사진식자연구소는
　　사진식자기를 개발하며 글자를
　　표현하는 기술을 급속히
　　발전시켰다.

10　그로테스크는 사전적으로
　　기이하거나 기괴한 형태를
　　의미하지만, 문맥상 서구
　　타이포그래피의 그로테스크
　　산세리프 양식Grotesque Sans Serif
　　Style을 가리키는 것으로 보인다.
　　그로테스크 산세리프 양식은
　　19세기에 등장한 산세리프체의
　　특징을 보이는 양식으로서,
　　초기에는 굵기나 모양 등이 고르지
　　않고 불안정한 모습을 보였으나,
　　제2차 대전 이후에는 글자꼴의
　　형태적 완성도가 높고 굵기가
　　일정하며, 글자별 글자너비의
　　차이가 크지 않아 지면에 고른
　　질감과 리듬과 색을 구현한다.

는 않지만 약 95% 정도 효과를 보았다. 살펴보면 초성은 5-6자, 받침은 10자 정도를 그렸다.

우리가 쓰고 있는 샤켄[7] 식자기계[8]에서 ㅇ을 엎어놓고 자판을 만들었기 때문에 아의 ㅇ이 처져 있다. 이는 일본에서 우리 글의 섬세함을 모르기 때문일 것이다. 비슷하게는 모리사와[9] 식자기계에서 를을 뒤집어 놓은 것이 있다.

고딕체에 대한 설명이 그리 많지는 않지만, 그중 우선해야 하는 점은 고딕체는 그로테스크grotesque[10]하게 보여야 한다는 것이다. 그로테스크하게 보여야 한다는 것은 고딕체의 중요한 중요한 사명으로서, 인쇄 효과를 내는 범위 내에서 굵게 설계해야 한다. 이렇게 해서 고딕체는 모든 획의 굵기가 명조체에 비해 조금 굵고 커 보이는데, 그 특성에 알맞은 곳에 쓰여야 하겠다.

나의 경험, 나의 시도/5

Things I've Done and Things I've Tried/5

최정호
Choe Jeongho

명조와 고딕의 기본적인 설명은 마무리 짓기로 하고 이번호 에서는 변형체에 대한 설명을 하려고 한다.

변형체를 간추려보면 궁서체, 공작체(fantail), 그래픽체, 참고딕체, 나무체(Narrow)등으로 나눌 수 있다.

변형체는 반드시 본체를 압도하여 사용하는 것이 아니다. 변형체는 전체 인쇄물량에 대해서 1할미만에 해당되므로 그할에 해당하는 것에 목적을 두고 인쇄물 자체의 활자를 돋보이도록, 즉 광고물내용을 호소하기위해서 쓰는것이다.

지금까지 명조와 고딕의 두가지체가 9할이상 사용되고 있으나 인쇄물의 용도가 다양해 짐에따라 호소력있는 서체도 다양해져야 하겠다.

영문의 광고를 보면 여러종류의 자체가 다양성을 발휘하고 있는 것을 볼 수 있는데, 우리글은 그 정도의 종류까지 어렵겠지만 우선 변형체가 있어야 한다는 것은 절대요소일 것이다.

활자로서 맨처음 사용된 것은 명조였고 그 다음으로 사용된 것이 고딕이었는데 고딕체는 한글 시초에 자체가 탄생한 때의 형태와 흡사하다.

변형체는 본문체(Body-type)용과 표제용(Display-type)으로 구분할 수 있는데, 우리글에서는 이 두가지모두다 절실하지만 우선 본문체용이 더욱 절실하다.

우선 변형체를 시도할때 어떻게 바리에이션(variation)을 하는 것이 중요한 것이 아니라 어떠한 기틀 아래서 했는지가 중요하다. 여러가지 시도해 본것 중에 처음으로 궁서체를 써 봤는데 옛날 서간문의 스타일로서 지금은 별로 사용치 않고 있으나 이것은 또한 용도가 다양치 못한 이유도 있을 것이다.

그 다음에 쓴 것으로 공작체가 있는데 가로획이 굵고 세로획이 가는, 즉 공간 꼬리모양으로 펼쳐지는 환테일(fantail)체로 이 자체도 보급이 잘퍼지않아서 몰라서 않쓰고 있는 형편이다.

요즘 많이 사용되고 있는 그래픽체가 이 바디타입(Body-type)에 속하는데, 이를때면 이 그래픽체는 캡션(caption)같은 경우에 잘 어울린다. 그래픽체는 한 문과 명조통에 혼합되어도 잘 어울리는 장점이 있다. 변형체에서는 획의 비례가 중요시 되는데 영문에서 보면 열획과의 비례를 3/7형, 2/8형, 4/6형, 3/11형등 여러가지 비례로 구분하고 있는데 이것은 가로획과 세로획의 비례를 말하는 것으로 그래픽체는 3/7형에 속한다.

그외에 변형체로서 나무체라고 불리우

는 것이 일차적으로 사용퇴고 나무체라는 명칭은 사쩬(字硏)르는 것을 그냥쓰게 퇴었는데 라서 어쩔수는 없지만 우리 나이름을 붙이는 것이 좋을듯 싶나무체는 수용자들이 주문한 s할 수 있다.

외국잡지를 보면 한문자와 일이 섞여서 나온 것을 볼 수 있때에 그러한 한문자와 어울리는없으니 수용자들이 그와같은 시문할수 밖에 없었던 것 같다.

그래픽체의

...생한 것이 나무체인데 그대로 ...의 기본에 맞춰 썼기 때문인 ...자의 개성이 뚜렷이 않아 그 ...았으니 어색한 점이 있었다.

특징을 살펴보면 급수의 사랑 ...이 꽤 채워주며 속에는 공간을 ...로 좀 크게 사용하면 호소력 ...제가 될 것이다.

모리자와(M.S)에서는 준(隼) ...리고 있으며 나무체도 네가지 ...고 있다.

나무체는 디스플레이용도 바디

타입도 아닌 중간상태이지만 한문과 같이 쓸 경우 50급이상의 크기에서도 그 나름대로 좋은 느낌이 드는 것 같다.

여기 그래픽체의 엘리먼트와 나무체의 엘리먼트를 소개하는데 말로 멀번떡하는 것보다 한눈으로 보는 것이 유익할 것이다. 어디서나 마찬가지겠지만 나무체에서도 세모꼴의 시옷이나 이응등이 제일 어려운 작업이다.

이응은 어느글씨나 자유곡선이지만 나무체에서도 예외는 아니다. 이응에서도 팍차는 느낌을 주려고 비모꼴에서 모서

나무체의 엘리먼트

리를 죽여 준다면 미움하고 구분이 되지겠는 사태가 생긴다.

나무체는 표제용(Display)으로 적합하다. 나무체를 본문용(Body-Type)으로 사용하면 시각적으로 눈에 설기때문에 문맥을 머리에 접어넣어주는 중간 역할을 해야하는 환자의 기능을 다하지못하게 되는데, 나무체의 목적은 우선 디스플레이용에 있다하겠다.

결국 이 나무체는 한문문자와 병용하기위해 태어난 자체라고 할 수 있다.

나무체와 환고딕체는 언듯 보기에 비슷해 보이지만 나무체보다 환고딕체가 더 응기좋게해서 아담하게 보인다.

이에 나무체는 바깥으로 퍼져 있어서 환고딕보다 자간이 영성하다.

앞서 발한 바 있지만 변형체에서는 근본적으로 자체를 이해하고 그것을 기본으로 삼아 바리에이션(Variation)을 시

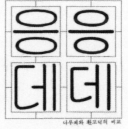

나무체와 환고딕의 비교

도하는 것이 좋겠다.

앞에서 내가 경험한 사실들을 설명해왔지만 어떤 경우에라도 새로운 것을 시도 할 때는 스스로 문제를 게시해 주는 것이 좋다. 일단 앞에서 나열한 나의 경험은 여러분의 새로운 시도작업의 발판이 되었으면 한다. 이러한 점을 토대로 어떤 문제를 게시하여 연구하면 좋은 자형의 발전이 되지않을까 하는 생각이다. 그리고 높은갑이 있지만 지금 쓰고 있는 명조도 엄밀히 얘기하면 명조가 아니다 명조라는 것은 한문에서의 명조체를 물인 것인데 이것은 잘못된 것이다. 구태여 명조체로 물릴수 있는 것은 지금 나와있는 신명조가 정말 명조의 필력을 따온 것으로, 명칭이 뒤 바뀐 것이다. 앞으로 누구든 계속 새로운 글자를 써 내겠지만 그 글자의 명칭을 우리나름대로 정확하게 붙이는 것이 바람직하다 하겠다.

(한글자형연구가) □

5

명조체와 고딕체의 기본적인 설명은 마무리짓기로 하고, 이번 호에서는 '변형체'에 대한 설명을 하려 한다.

변형체를 간추려보면 궁서체, 공작체Fantail, 그래픽체, 환고딕체, 나루체 등으로 나눌 수 있다. 변형체는 쓰임에서 반드시 본문용 글꼴을 압도해 사용하지 않아야 한다. 변형체는 전체 지면의 1할 미만에 해당하며, 인쇄물의 활자가 돋보이도록, 즉 광고물 내용을 호소하기 위해서 쓴다. 지금까지는 명조체와 고딕체, 이 두 가지 글꼴이 9할 이상 사용되고 있으나 다양한 성격의 인쇄물이 등장함에 따라 호소력 있는 글꼴도 다양해져야 하겠다.

영문 광고를 보면 여러 종류의 글꼴이 다양성을 발휘하고 있는 것을 볼 수 있는데, 우리 글꼴은 그 정도의 종류까지는 어렵겠지만 변형체가 있어야 한다는 것은 절대적이다.

변형체는 본문용과 제목용으로 구분할 수 있는데, 우리는 모두 절실하지만 우선 본문용이 더욱 절실하다. 변형체를 시도할 때는 어떻게 베리에이션했는지보다 어떠한 기틀 아래서 했는지가 중요하다. 여러 가지 시도 중 처음 해본 것은 궁서체이다. 옛날 서간문 스타일로 요즘 수요에 잘 맞지 않는지 사람들이 별로 사용하지 않으나, 이는 용도가 다양치 못한 이유도 있을 것이다. 그다음에 설계한 것으로 공작체가 있다. 가로획이 굵고 세로획이 가는, 즉

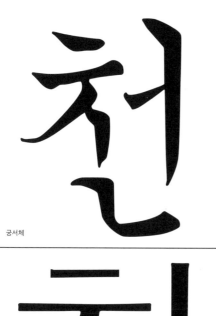

궁서체

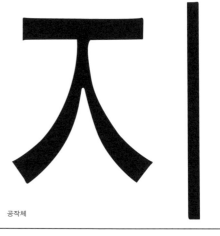

공작체

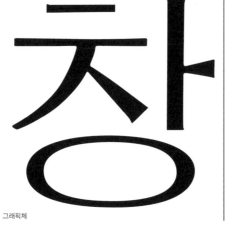

그래픽체

신명조체

획 끝이 공작 꼬리 모양으로 펼쳐지는 것이 특징이다. 이 공작체 역시 보급이 잘되지 않아서 몰라서 안 쓰고 있는 형편이다.

요즘 많이 사용되고 있는 그래픽체는 본문용 변형체에 속하는데, 이 그래픽체는 캡션 같은 곳에 잘 어울린다. 그래픽체는 한문 글꼴이나 명조체와도 잘 어울리는 것이 장점이다. 변형체에서는 획의 굵기 비례가 중요하다. 라틴 글꼴에서는 획 비례를 3/7형, 2/8형, 4/6형, 3/11형 등 여러 가지로 구분하는데 이것은 가로획과 세로획의 굵기 비례를 말하는 것으로 그래픽체는 3/7형에 속한다.

그 외 일차적으로 사용되고 있는 변형체로 나루체가 있다. 나루체라는 명칭은 샤켄에서 부르는 것을 그냥 쓰게 된 것인데, 고유명사라서 어쩔 수 없지만 우리 나름대로 이름을 붙이는 것이 좋을 듯싶다.

나루체는 사용자가 주문한 글꼴이라고 할 수 있다. 외국 잡지를 보면 한자나 일본글자가 섞여 있는 것을 볼 수 있는데, 그럴 때에 한자와 어울리는 한글꼴이 없으니 사용자가 새로운 스타일의 글꼴을 제작해 달라고 요청한 것으로 생각된다. 나루체는 그때 당시 한문 글꼴의 기본에 맞춰 설계했기 때문인지 한 자 한 자의 개성이 뚜렷지 않아 낱글자로 쓰니 어색했다.

나루체의 특징을 살펴보면 급수의 사방을 여백 없이

꽉 채우고 속에 공간을 두는 형태로, 조금 크게 사용하면 호소력 있는 변형체가 될 것이다.

모리사와에서는 나루체를 '쥰淳'이라고 부르며 네 가지 굵기로 구분하고 있다. 한글 나루체는 제목용도 본문용도 아닌 중간 상태이지만 한문과 같이 쓸 경우 50급[1] 이상의

나루체와 환고딕체 비교 이미지 (좌: 나루체, 우: 환고딕체)

크기에서 그 나름대로 좋은 느낌이 드는 것 같다. 나루체를 본문에 사용하면 시각적으로 눈에 성글어 보여 독자와 인쇄물 사이에서 글의 내용이 독자의 머리에 들어오도록 하는 중간 역할을 다하지 못하게 된다. 결국, 나루체는 제목용으로 적합하며, 한자와 병용하기 위해 태어난 글꼴이라고 할 수 있다.

여기 그래픽체와 나루체의 구조도를 소개한다. 말로 몇 번씩 설명하는 것보다 한 번 눈으로 보는 것이 유익할 것이다.

어느 유형의 글꼴이나 마찬가지이지만 나루체에서도 세모꼴의 ㅅ이나 ㅇ 등을 그리는 것이 제일 어려운 작업이다. ㅇ에 정해진 곡선 형태는 없지만, 나루체의 경우 ㅇ을 네모진 공간에 꽉 차게 하기 위해 모서리까지 가득 채워 네모꼴로 그린다면 ㅁ과 구분되지 않는 사태가 생긴다.

그래픽체 구조도

나루체 구조도

나루체와 환고딕체는 언뜻 보기에 비슷하지만, 나루체보다 환고딕체가 더 옹기종기해서 아담하게 보인다. 반대로 나루체는 글자 요소가 바깥으로 퍼져 있어서 환고딕체보다 자간이 엉성하다.

지금 쓰고 있는 명조체는 엄밀히 얘기하면 명조체가 아니다. 명조라는 것은 한문 명조체의 이름을 붙인 것인데 이것은 잘못된 것이다. 구태여 명조체로 불릴 수 있는 것은 지금 나와 있는 신명조체[2]일 것 같다. 신명조체는 정말 명조의 필체를 따온 것으로, 두 글꼴의 명칭이 뒤바뀐 것이다. 앞으로 누구든 계속 새로운 글꼴을 내겠지만, 그 글꼴의 명칭을 우리 나름대로 정확하게 붙이는 것이 바람직하겠다.

2 여기서 말하는 신명조체는 오늘날의 순명조 계열을 의미한다. 순명조는 한자 명조체와 닮은 한글꼴로서 가로줄기는 가늘고 세로줄기는 굵으며 가로줄기에 삼각형 맺음이 있는 것이 특징이다. 당시 최정호는 이 형태를 신명조라고 불렀다.

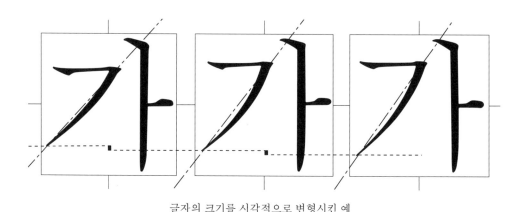

글자의 크기를 시각적으로 변형시킨 예

앞서 말했지만, 변형체에서는 글꼴의 근본을 이해하고 그것을 기본 삼아 베리에이션을 시도하는 것이 좋겠다.

이 글에 나열한 나의 경험은 그저 여러분의 새로 시도하는 작업의 발판이 되었으면 한다. 어떤 경우라도 새로운 것을 시도할 때는 스스로 문제를 제시하는 것이 좋다. 내 이야기를 참고해 어떤 문제를 제시하고 연구하면 좋은 글꼴로 발전할 수 있지 않을까 한다.

나의 경험 나의 시도/6
Things I've Done and
Things I've Tried/6

최정호
Choe Jeong Ho

기본적으로 활자의 변형체(특히 디스플레이체)에는 그 끝이 없다. 글자 사용빈도는 본문 타입에 비해 10분의 1에 지나지 않지만 본문체를 돋보이게 하는 시각유도의 역할을 맡은 디스플레이 변형체는 본문체개발만큼이나 중요한 것이다.

어떠한 글자체의 변형은 또 변형을 낳게되고 글자 수요자들의 변해가는 구미에 맞추려면 끝없이 연구해야할 것이 변형체의 개발인 것이다.

변형체 개발의 아이디어는 대부분 외국서체에서 얻고 있다. 영문 알파베트를 보아도 크게 세가지로 그 체의 특징이래 벌된다. 하나는 클래식 타입이요. 다른 것은 고딕체, 그리고 모던 바리에이션타입(modern variation type)이 또 다른 하나이다.

예를 들어 「수브니어」(Souvenir)같은 체의 획은 고전적인데 반해 전체의 조형적 뉘앙스만을 현대화 시켜, 활자 수요층들의 애로속에 사용되어지고 있다.

이러한 예를 보면 근래에 와서 글씨체의 개발이 모던하가는 하나 복고적인 영향에 의해 개발을 많이 하는 듯 하다.어차피 활자는 사람의 눈을 즐겁게해주고 읽기 쉽게 되어야 한다는 이유 때문에 활자체도 복고 스타일로 회향은 당연한 귀결 일지도 모른다.

이러한 시대적인 흐름에 자극을 받아 나는 몇년전 한글의 궁서체에 무척 관심을 쏟은 적이 있었다. 이는 수브니어체와 같이 모던감각을 빌린 복고풍 정도는 아니고 궁체의 아름다움을 재현하고픈단 순한 리바이벌 욕심이었고, 한글이 이조의 궁중 아녀자를 통하여 전수되고 다듬어진 한글의 아름다움을 궁서체에서 느꼈기 때문이었다. 곧 서예 궁서체의 해서를 그 본으로삼고 작업을 시작하였다.

궁서체는 그 자취를 더듬어, 서예가 김충현님에의해 정리되었던 글씨체로서 활자화에는 문제점이 많았었다.

특히 이미 고정관념화 되어버린 ㄹ과 ㄷ의 형태가 궁서체에서는 ㄴ형태에 가까

웠던 것은 나로 하여금 고심하게 하였다. 정식으로 서법(書法)에 따르자니 가독성이 무시될테고, 마음대로 읽기 편하게 하려고 형태개발에 치중하게 되니 본디 서법에 위배되니 고심할 수 밖에 없었지만 드디어는 그림에서 보는 바와 같은 형태로 매듭지었다.

궁서체의 개발 과정 중 나는 예인들을 만나 그글씨의 특성을 이야기 나누었고 그리고 글씨체를 해서 보여주기도 하였다. 이에은 갖가지였지만, 궁서체를 활 개발한다는 것에 많은 사람들이 보내주기도 하였다.

궁체(正字)

글자들은 서예 궁서체의 서법을
살려서 활자화 시키는데 별다
가 없어 완성을 보았지만 이 체
는 문제가 있었다. 한글의 구
위주이고 그 받달과정 역시 종
제 사용해 오면서 다듬어진 것
씨의 축이 오른쪽에 쏠리게되
우기 붓글씨에서는 필력과 밸런
트리(Symmetry)를 적절히 구
라 글자의 크고 작음에 구애를
만 막상 활자로서의 개발 단계
의 글자가 가지는 개성에 치중
뒷인지는 몰라도 횡서용의 모아
잘 어울리지는 않았다.
와서도 별로 많이 이용되지 않
이 궁서체의 용도로는, 당시
던 것은 각종 초대장, 청첩장,
었으나 정부시책 등에 의한 청
목표를 세워 많이 보급되지
이 아쉬울 따름이다.
지만 더우기 이 체가 보급이안
당시의 궁서체 주문처였던 일
구소(사평:寫硏)에 그 신문을
주기도 전에 벌써 복사판이 시
왔던 것도 궁서체의 인기에론
것의 한 단면이었다. 그러나궁
씨에 손댄 나로서는 상당히 자
고 썼으며, 그의 인기도 장담할
데 아직도 그리를 보지 못하
한편으로는 섭섭하기도 하다.
서체의 숫자체는 국민학교 산
에 나오는 숫자체가 제일 잘어
같아서 그것으로 택하였다.
한글 궁서체에는 개발의 여지
것을 느낀다. 뜻있는 분들에
궁체의 행서체가 활자로의 개
리고 있고 또한 우리의 고어
활자화도 시급하다.
〈한글 자형 연구가〉

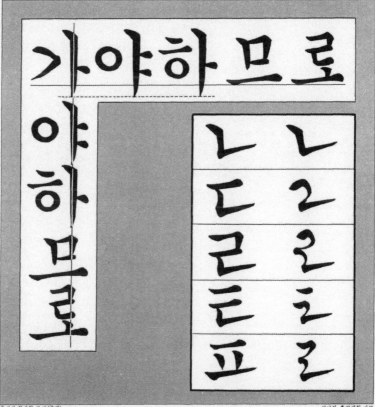

종서와 횡서의 보기(궁체) 정자와 흘림체의 비교

Recital of
Romantic Italian Music
Given by
MR. JOHN M. LIVERMORE
Under the auspices and direction of the Sophomore
Class of Bellwood University
November twenty-seventh at eight-thirty
Music Hall

This is the first of a series of six recitals to be given by Mr. Livermore during the winter

기본적으로 변형 글꼴(특히 제목용)에는 그 끝이 없다. 제목용 글꼴의 사용 빈도는 본문용의 10분의 1에 지나지 않지만, 본문용 글꼴이 돋보이도록 시각 유도 역할을 맡으므로 제목용 변형체는 본문용 글꼴 개발만큼이나 중요하다. 어떤 글꼴의 변형은 또 다른 변형을 낳고, 글꼴 사용자의 변화하는 구미에 맞추려면 끝없이 연구해야 할 것이 변형체 개발이다.

변형체 개발의 아이디어는 대부분 외국 글꼴에서 얻고 있다. 영문 글꼴을 보아도 크게 세 가지로 특징이 대별된다. 하나는 클래식 타입Classical style이요, 다른 것은 고딕 Gothic style, 그리고 모던 베리에이션 타입Modern Variation style 이 또 다른 하나이다.[1] 예를 들어, 수브니어Souvenir[2]의 획은 고전적인 데 반해 전체적으로 조형의 인상만 현대화해 글꼴 사용자들의 애로 속에 사용되고 있다.

이러한 예를 보면 근래에 개발된 글꼴 스타일이 모던하기는 하나 복고의 영향을 많이 받는 듯하다. 어차피 글꼴은 사람의 눈을 즐겁게 하고, 글을 읽기 쉽게 하는 역할을 하므로 글꼴도 복고 스타일로 화함은 당연한 귀결일지도 모른다.

이러한 시대 흐름에 자극받아, 나는 몇 년 전 한글 궁서체에 무척 관심을 쏟았다. 이는 수브니어와 같이 현대적 감각을 빌린 복고풍 작업은 아니고, 궁체의 아름다움을 재

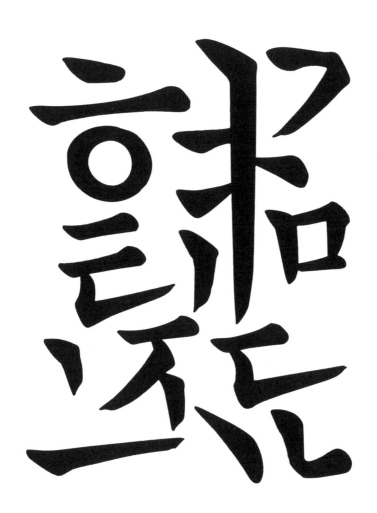

궁체 구조도

전통적으로 쓰이던 궁체는
윤백영을 시작으로 김충현, 이철경,
이미경으로 이어지며 현대문 궁체로
발전했으며, 이렇게 현대화된 궁체
정체를 활자에 알맞은 형태로
해석하여 그린 것이 최정호의
궁서체이다.

현하고픈 단순한 욕심이었다. 조선 규중 여인들을 통해 전수되고 다듬어진 한글의 아름다움을 궁서체에서 느꼈기 때문이다. 곧 서예 궁서체의 해서를 본으로 삼고 작업을 시작하였다.

궁서체의 자취를 더듬어가면 서예가 김충현을 마주하게 되는데, 김충현이 정리한 궁서체는 글꼴화하기에 문제점이 많았다.[3] 특히 이미 글꼴로서 정립된 ㄹ과 ㄷ의 형태가 궁서체에서는 ㄴ의 형태에 가까운 점이 나로 하여금 고심하게 하였다. 정식으로 서법에 따르자니 가독성이 무시될 테고, 내 마음대로 읽기 편한 형태로 개발하자니 본디 서법에 위배되는 것이다.

드디어는 그림에서 보는 바와 같은 형태로 매듭지었다. 궁서체 개발 중에 나는 많은 서예인들을 만나 그 글씨의 특성에 대한 이야기를 나누었고, 내가 만든 궁서체를 보여주기도 하였다. 이에 대한 반응은 갖가지였지만, 궁서체를 글꼴로 개발하는 것에 많은 사람이 격려를 보내주었다.

그 외 글자들은 서예 궁서체의 서법을 그대로 살려 글꼴로 만드는 데 별다른 문제가 없어 완성을 했지만, 이 체를 사용하는 데에는 문제가 있었다. 한글 구조가 세로짜기 위주이고, 그 형태의 발달 역시 세로짜기로 사용해 오면서 다듬어진 것이라 글씨의 축이 오른쪽에 쏠린 것이다. 특히 붓글씨는 필력과 밸런스, 시메트리symmetry를 적절히 구사

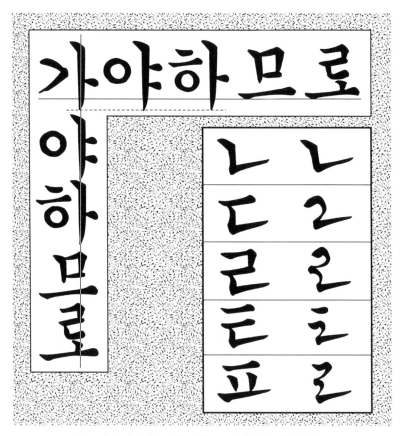

좌: 종서와 횡서의 보기(궁체) 우: 정자와 흘림체의 비교

74

4 1969부터 혼례·상례·제례·회갑연
 등의 가정의례에서 허례허식과
 낭비를 억제하기 위한 가정의례법이
 제정·시행됐다. 이에 따라 청첩장을
 통한 하객 초청이 금지되었다가
 1998년 해당 조항이 폐지되었다.

5 현 샤첸

6 현 초등학교

7 흘림 글씨. 한자 서체 종류 중
 하나로 또박또박 쓴 해서와
 가장 흘려쓴 초서의
 중간 형태이다.

함에 따라 글자의 크고 작음에 구애받지 않지만, 글꼴로 개발하는 단계에서 각 글자가 가지는 개성에 치중한 탓인지는 몰라도 가로짜기에는 잘 어울리지 않았다.

지금에 와서 궁서체는 많이 사용되지는 않고 있다. 나는 당시에 각종 초대장, 청첩장, 시집등에 사용할 것으로 궁서체를 만들었으나, 정부 시책에 의한 청첩장 배포 금지[4], 워낙 경제성이 낮은 시집을 목표로 해 많이 보급되지 못한 것이 아쉬울 따름이다.

여담이지만 당시 궁서체의 주문처였던 일본사진식자연구소에 원본을 넘겨주기도 전에 벌써 복사판이 시중에 나돌았던 것이 그 인기와 보급에 큰 손상을 준 한 단면으로 생각된다. 궁서체란 글씨에 손을 댄 나로서는 상당한 자신감을 가지고 개발하고, 그 인기도 장담했는데, 아직도 그리 빛을 보지 못하고 있어 한편으로는 섭섭하기도 하다.

궁서체의 숫자는 국민학교[6] 산수 교과서에 나오는 형태가 제일 잘 어울려 그것으로 택하였다.

아직도 한글 궁서체는 개발의 여지가 많다. 뜻있는 분이 한글 궁체의 행서체[7]를 글꼴로 개발할 것을 기다리고 있고, 또한 우리의 고어의 글꼴화도 시급하다.

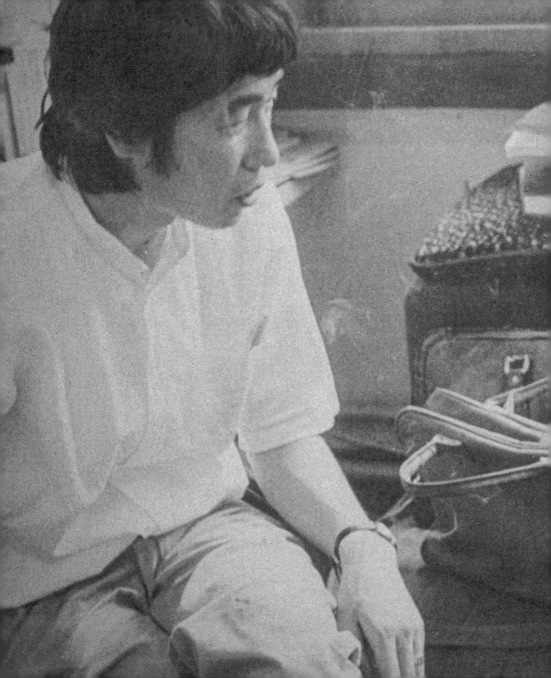

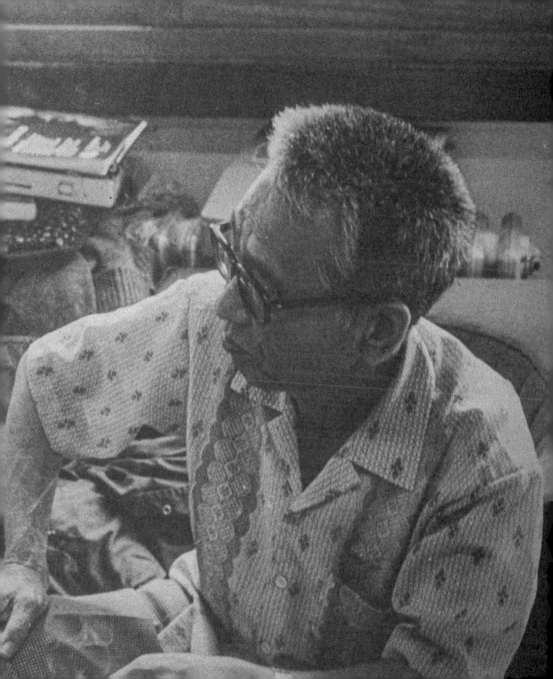

대화

한글 자모의 증인 최정호

대담자. 안상수

올해로 62세가 된 최정호 씨, 그는 한글 타이포그래피의
공헌자이며, 아직도 젊은이 못지않은 정력으로 한글꼴
개량에 정열을 기울이는 분이다. 그는 지금 우리가 쓰고
있는 부리 계열 명조체와 민부리 계열 고딕체 등을
만들어낸 주인공이기도 하다.

신문로 출판협동조합 3층에 있는 그의 사무실은
진명출판사 귀퉁이에 손때 묻은 책상 하나와 서랍이
두 개 달린 자료 보관용 책장이 고작이었지만, 그곳에는
그분의 오랜 각고가 감도는 듯하였다. 그 책상 위에는
자모 주문을 맡아 한글꼴 세명조체를 쓰다 남은 원도가
세 장 있었다.

안상수 안녕하십니까? 선생님 계시는 곳을 찾느라
무진 애를 먹었습니다. 우선 선생님이 한글 글꼴 제작에
손을 댄 동기가 어떻게 되는지요? 더구나 모두 고개를
설레설레 저으며 하지 않으려는 이 분야를 말입니다.

최정호 그러니까 지금부터 약 40여 년 전이 될
겁니다. 이곳에서 경성제일공립고등보통학교(현
경기중고등학교의 전신[1])를 마쳤고, 또 일본에

사는 한국인들을 위한 영화 자막도 쓰곤 했었습니다.

그런데 그 무렵, 일본에 있는 화장품 회사 중에 '시세이도資生堂'라는 회사가 있었지요. 그 회사의 제품이라든가 광고물에 쓰여 있는 글자는 정말 아름답고 인상 깊었습니다. 그것이 이 일에 손대게 된 직접적인 동기라 할까…. 그러나 선진국의 발달된 타입페이스Typeface, 그러니까 알파벳 등을 대할 때마다 항상 세련되지 못한 한글이 생각나곤 하였습니다. 그래서 그것들을 볼 때마다 나도 저런 글씨를 써보리라 하고 마음을 먹었지요.

그러나 한글에 직접 손을 댄 것은 해방 이후부터입니다. 하기사 일제강점기에는 한글 말살 정책 때문에 한글 자체字体개발에 관심은 있었지만 겉으로 드러낼 수 없는 형편이었지요. 해방 후 김상문(당시 동아출판사 사장) 씨의 경제적인 도움으로 비로소 이 직업을 본격적으로 시작하게 되었습니다. 허나 이것이 그리 쉬운 일인가요. 도중에도 우여곡절이 많았습니다. 그때 돈 몇백만 원을 들여 기계도 사놓고 열심히 글꼴 제작에 열을 올렸습니다만, 6·25동란 때 기재를 몽땅 잃어버려 모두 허사가 되고 말았지요. 허허….

안　그러면 최 선생님이 개발하신 명조체와 고딕체는
언제 만드셨습니까?

최　그러니까 9·28서울수복 후 사회가 점차 안정이
되고 나서부터 정말 본격적으로 시작했습니다. 처음에
손댈 적에는 좀 우습게 보고 덤벼들었는데 시작하고
나니 좀 틀립디다. 지금 돈으로 따져서 몇천만 원씩
들여 해놓은 것이 고작 글자 한 벌이라니 말이지요.
어쨌든 각고 끝에 첫 번째 작품을 만들었습니다. 허나
맘에 들지가 않았어요. 그래서 모두 내다 버렸습니다.
두 번째 만든 한글 자체도 역시 못 쓰겠지 뭡니까? 역시
모두 내버렸고, 겨우 세 번째 만들어 놓으니 그제서야
쓸만한 것이 나오더군요. 이 기간이 무려 7년이란
세월이었습니다. 정말로 긴 세월이었지요. 그것이 바로
요즈음 쓰고 있는 명조체, 고딕체랍니다.
　이렇게 해서 기본적인 틀을 만들어놓은 다음,
그 후에 하나하나 보완해 나가 세명조체라든가, 태명조,
혹은 볼드 타입인 견출명조체 등 모두 여덟 가지의 자형
제작을 마쳤습니다.

안 그렇다면 선생님이 그 제작 과정에서 느끼셨던
어려움에는 어떠한 것이 있었는지요? 이를테면
스페이싱이라든지 한자와 관계 등등 말입니다.

최 방금 말한 스페이싱이나 한자 때문에 겪는
애로사항이 전부였다고 봐도 과언이 아닙니다. 그래도
긴 세월이라고 할 수 있는 7년 동안 터득한 것은 겨우
한글 레터링이 가지는 원리밖에 없었지요. 7년이
지나자 '아 이제부터 이것이 두고두고 연구해야
할 과제로구나!'하는 것을 비로소 몸으로 느낄 수
있었습니다. 헌데 그 애로점이란 게 뭐냐. 예를 들면
미와 마가 있습니다. 이 두 글자를 정사각형 안에
맞추어 그대로 써놓으면 어이없게도 미가 커 보입니다.
왜냐하면 두 글자가 폭이 다르기 때문이지요.
그렇다고 폭이 넓은 쪽을 줄이자니 균형이 맞지 않고
말입니다. 이유야 물론 있지요. 한글이라는 게 본디
세로짜기용으로 제작되어 원칙적으로 가로짜기에는
불리한 글자라서 이러한 문제점을 지니게 되는 것입니다.
　　그러나 요새는 가로짜기를 많이 사용하는지라
하나의 글자로 세로짜기와 가로짜기 양쪽의
필요충분조건을 만족시켜 주어야 하는 것이
고육지책이죠. 이 때문에 아주 골머리를 많이

썩었습니다. 게다가 한자만 해도 어려움이 이만저만이
아니었지요.

안 지금 젊은 디자이너 중에는 글꼴 제작에 관심을
가지고 해보려 하는 사람이 많아지고 있습니다.
선생님이 그동안 터득하신 요령 같은 것을 알려주시면
이 길을 걷는 젊은이들에게 도움이 될 텐데,
단편적이나마 좀 알려주십시오. 선생님의 비법이기는
하지만요….

최 뭐 비법이랄 게 있습니까? 한글은 나 개인의 소유가
될 수 없는 것이고, 당연히 민족의 소유물이어야 합니다.
헌데 이 요령이 수학 공식처럼 되어있는 것이 아니라
이야기하는 데 어려움이 있습니다. 미술에 공식이 없는
것과 마찬가지이지요. 아무튼 단편적인 요령보다는
기본적인 것이 더 중요합니다.
　　민족적 차원을 떠나서 한문이 생기고 한글이
생겼으며, 한글 창제 시 다소 한문의 영향을 받았을
것입니다. 한글의 필법도 한문의 필법 그대로입니다.
또 애초 한글은 세로짜기용으로 만들어졌기 때문에
가로짜기에는 불편한 점이 있습니다. 이러한 바탕을
알고 시작을 해야 합니다. 이러한 바탕 위에 살을 붙이는

것은 개인의 기량에 따라 다르겠지요. 글자 하나하나가
가진 균형에도 세심한 주의를 기울여야 되겠고요….
뭐 글자를 그리는 데는 스페이싱이 전부라고 봐야죠.
단편적인 예는 많습니다. 이를테면 아와 안의 경우
하나는 받침이 없고 다른 하나는 받침이 있지요. 글자
크기를 각각 일치시켜 봤자 글씨군群에 섞이면 다시
들쭉날쭉 해집니다. 이러한 것은 일종의 착시이기
때문에 받침이 없는 글자는 가로획을 조금 길게 해주고,
안 같은 글씨는 기선Base-line에서 조금 올려주어야 다른
글자들과 조화가 되지요.

 또 비나 치 같이 기둥이 있는 글자는 오른쪽에
공간을 띄어두지요. 이 모두 한자의 필법에 바탕을 둔
것입니다. 區 같은 글자는 오른쪽으로 바짝 붙이고,
왼쪽을 띄어줍니다. 이러한 단편적인 스페이싱 방법은
한글이건 한자건 마찬가지입니다.

 이와 같은 예는 무수히 많습니다. 헌데 이러한
원리를 무시하고 아무렇게나 무성의하게 써놓은 글자를
대할 때마다 안타까움을 금할 길이 없어요. 제가 젊은
사람들에게 하고 싶었던 얘기가 있습니다. 기본적인
원리를 지키며 글자를 변형시키는 것이지, 아무렇게나
무책임하게 기교를 부리는 것은 위험하다는 얘기지요.

안 라틴 알파벳은 풀어쓰기를 하는 문자로 26자만
필요하지만, 한글은 모아쓰기로 조합된 글자 수가
많은데, 새로운 글꼴을 개발하려면 최소 몇 자를
만들어야 됩니까?

최 보통 간행물을 내려면 한자는 3,800자, 고유명사가
많이 들어있는 책은 7,800-8,800자가 필요하고, 특별한
예이지만 사전일 경우 약 4만 자의 한자가 필요합니다.
한글은 보통 2,000자면 되고, 고어가 섞이게 되면
5,000자가 필요합니다. 한자는 상용한자는 1,400자면
되고, 신문도 1,600자면 웬만한 간행물은 출판할 수
있지요.

그런데 이런 게 있어요. 持와 特이라든가 안 인 언
등은 점 하나 차이밖에 없는 유사한 글자입니다. 그러니
모두 그릴 필요가 없지요. 特나 인만 만들어놓으면
그와 유사한 글자는 조수나 견습생들이 그리면 됩니다.
그래서 한글 1,600자와 한자 1,600자, 합해서 3,200자만
그리면 명실공히 '개발'이 되는 것이지요.

그렇지만 개발이라는 게 그리 쉽나요? 중요한 것은
제 생각이지만 개발 순서입니다. 한문이 있고 나서
한글이 있었습니다. 개발은 한자부터 시작해야 합니다.
한글 필법 역시 한자에 근본을 두고 있으니까요. 한글을

개발하고 그 다음 한자를 만든다는 것은 모순이겠지요. 이미 개발된 한자체가 많으니 그 이미지에 맞는 한글 개발만 해도 무수하고 벅찬 일입니다.

안 신문사 같은 데서 희귀한 글자는 활자를 서로 쪼갠 다음 맞붙여 만드는 것을 보았습니다만….

최 그러한 것을 '쪽자'[2]라고 부릅니다. 제가 자모를 만든 사진식자기의 자판에도 희귀한 활자를 만들어 쓸 수 있도록 해놓았지요. 그런데 사진식자기 기사들이 제대로 써주지를 않습니다. 그럴 때는 아주 안타깝습니다. 작가가 아무리 잘 만들어놓아 봤자 무슨 소용입니까? 실제 사용자들이 잘 써주어야지. 양식 있는 일선 디자이너가 그때그때 바로잡아 주어야 할 것입니다.

안 앞의 얘기입니다만, 한글을 개발하기에 앞서 한자를 개발한다는 것이 어렵다는 생각이 듭니다. 한글 전용이 된다면 자연히 글꼴 제작에 드는 노력이 반감될 것이고, 한글의 기계화도 수월해지겠군요.
　　그런데 60년대에 최현배[3] 선생이 주장하던 풀어쓰기 논쟁[4]이 기억납니다. 그 당시 어느 잡지에서 한글 풀어쓰기의 예로 한글을 알파벳과 비슷하게 제작한 것이

2 쪽자는 특히 한자를 만들 때 많이 사용하는데 이렇게 작업한 글자는 대부분 형태가 불균형하다. 처음부터 하나의 형태로 작업한 글자는 통자라고 한다.

3 1894-1970. 국어학자이자 교육자. 일생 국어를 연구하며 국어의 발전과 교육에 이바지했으며 한글 운동에도 힘썼다. 한글맞춤법통일안을 제정하는 데 참여했고, 1942년 조선어학회사건으로 약 3년 동안 복역했다. 광복 후에는 문교부 편수국장으로서 교과서 행정을 담당했고, 한글학회 이사장과 연희대학교 학장, 부총장을 역임했다.

4 갑오개혁쯤, 한글의 제 모습을 찾아 다른 음소 문자처럼 가로 풀어쓰기를 해야 한다는 주장이 나타났다. 한글학회의 전신인 조선어연구회는 가로 풀어쓰기의 보급에 힘쓰며, 학회지에 광고를 내 풀어쓰기 시안을 모집하기도 했다. 여기에 대해 최현배를 비롯한 많은 학자들이 제안을 보냈다. 지금 풀어쓰기라고 말하면 주로 최현배의 안을 가리킨다.

매우 이색적이었습니다. 선생님은 한글의 풀어쓰기를
어떻게 보십니까?

최 물론 이상적인 시안이었습니다. 그러나 여러 가지
여건에 비추어 합당하지 못해 비현실적인 것으로
되어버렸지요. 풀어쓰기를 논의할 당시에는 한글
기계화에 어려움이 있어 이점이 있었습니다만, 컴퓨터의
발달로 기억장치의 모노타이프Monotype 기능이 해결해
주면서 무의미해졌지요. 타이포그래피적인 면에서도
형태가 좋지 못하다고 생각하고요. 그저 이상론에 그친
제안이라고 봅니다.

안 지금 있는 글꼴만 해도 국민학교 때부터 지금까지
보아 와서 아주 지루하기만 합니다. 현재 새로운
스타일의 글꼴이 한두 개 있지만 그걸로는 충분하지
못하다고 보는데요. 새로운 글꼴의 필요성을 절실히
느끼는 이 시점에서, 선생님께서는 새로운 한글 글꼴
개발 계획이 있으신지요?

최 몇 년 전 궁서체를 마무리 지었고, 지금은 소위
도안형 글씨, 즉 포스터나 광고물, 신문 헤드라인 등에
사용할 볼드 타입을 연구 중입니다. 요사이도 길거리를

오가며 간판 글씨를 유심히 봅니다. 깨끗하고 성의 있는 것도 있지만, 조잡한 것도 많아요. 볼드 타입 개발은 이런 글씨 한 자를 쓰는 데 걸리는 시간을 줄이는 것에 의의가 있을 겁니다.

안 현재 선생님은 거의 유일하게 한글 글꼴 개발을 하고 계신 분이라 할 수 있는데, 후진 양성도 하셨는지요? 맥을 이어 나가야 하지 않겠습니까?

최 글쎄올시다. 제자도 많이 양성했습니다. 우리나라 사람, 일본 사람 합해서 40여 명쯤 되지요. 그러나 막상 현재 이 업계에 손을 대고 있는 사람은 몇 명이나 될지 의문입니다. 그만큼 어렵고 까다로운 것이지요. 이 분야가 선을 잘 긋는다거나 손재주만 있다고 되는 것은 아닙니다. 글자에 대한 기본 원칙도 모르고 괜스레 세리프 같은 장식을 붙인다거나, 제 멋대로 변형한다는 것은 공중누각이지요.

　　자꾸 부언합니다만, 글자의 기본 원칙을 알아야 베리에이션도 할 수 있게 되고, 자기의 취향에 따라 멋도 부릴 수 있는 것입니다. 그런데 제자랍시고 짧으면 한 달, 길어야 그저 서너 달 지나면 아이쿠 하고 도망칩디다. 사실 따분하고 지루한 작업이니 말이지요.

제가 40여 년 걸려 익힌 원리를 한두 달 사이에
완성할 수가 있나요? 제 마음은 제가 터득한 원리를
그들이 되도록 빠른 시일에 익혀서 제가 이루지 못한
뜻을 저보다 낫게 성취시켰으면 하는 것이지만
실망할 때가 많습니다. 정말 뜻있고 센스 있는 젊은이가
나타난다면 제 모든 것을 가르치려고 합니다. 혼자
생각이지만 한글 레터링 교본 같은 책이라도 내었으면
하는데 글재주가 있어야지요. 죽기 전에 한 번 꼭
해보고 싶습니다.

안 라틴 알파벳은 구조마다 명칭이 있는데요. 예를 들면
기둥을 바Bar라고 한다거나 세리프라거나 하는 따위
말입니다. 한글에도 이 같은 부분 명칭이 따로 있나요?

최 부끄럽지만 아직 없습니다. 이 명칭 문제도 곧
해결되어야 합니다. 제가 건방지게 마음대로 정할 수도
없고 말이지요. 저는 ㅁ 같은 경우 '윗 미음' '아랫 미음'
정도로 초·종성을 구분하는 말밖에 사용하지 않았어요.

안 선생님이 자형 설계를 시작하실 무렵에도
그 당시 사용해 온 활자가 있었을 것 아닙니까.
선생님이 본격적으로 이 분야에 손을 대신 때가

해방 후이니까, 일제시대에 사용하던 한글 활자는
어떤 분이 만드셨습니까?

최 지금은 타계하셨지만 박경서[5]라는 분이 쓰셨던
글자가 사용되었습니다. 그 분은 작달막한 키에 과묵한
성격의 소유자였지요. 몇 년 전 왕십리 단칸방에서
외롭게 숨을 거두었다는데 가보진 못했습니다.
이 계통에 종사하는 사람의 말로가 다 그런가 봅니다.
지금은 그 활자가 거의 사용되지 않습니다. 그분의
유작이라고 할 수 있는 9포인트 한글 활자 한 벌을
지금 동아출판사 사장이 간직하고 있을 뿐, 그 외엔
그분에 대한 자료가 없어요.

안 그분에게서 영향을 받으셨나요?

최 직접적인 영향은 받지 못했습니다. 딱 한 번밖에
만나 뵙지 못했으니까요. 그 만남이 처음이자
마지막이었습니다.

안 박경서 씨에 대한 얘기 좀 들려주십시오.

5 1900년경-1965. 새활자시대의
활자조각가. 조선시대의 궁체를
다듬어 박경서체를 만들었다.
박경서체는 이음줄기와 상투 등
글자꼴의 구성 요소에 붓글씨의
영향이 남아 있으며 세로쓰기에
적합하도록 모음 기둥의 위치가
일정하다. 박경서는 1930년대에
4호와 5호 활자를 완성했으며 이
글자체는 당시 《조선일보》는 물론
광복 이후 국정교과서까지 수많은
인쇄 매체에 사용되었다.

6 활자의 주조에 사용하는 자모의
한 종류로, 벤턴자모조각기로
만들며 네모난 놋쇠기둥인 마대에
한 개당 한 글자씩 조각한다.
단자모單字母라고도 한다.

7 전태법으로 만든 자모. 전태법은
밀납을 부은 판에, 나무에 조각한
글자를 찍어서 식힌 뒤, 이 틀의
표면에 전기분해 방식으로 구리나
아연을 두껍게 입히고, 그것을 다시
벗겨 내어 뒷면을 납으로 보강하여
놋쇠기둥에 끼우는 자모 제작
방식이다. 자모당 2-4개 문자를
새기므로 연자모連字母라고도 한다.

최 그때는 자모를 만드는 데 지금처럼 기계화된
조각자모[6] 제작 방식이 아니었지요. 일일이 손으로 같은
크기의 활자를 파는 전태자모電胎字母[7]를 사용했습니다.
해방 후에도 그 활자를 몇 년간은 썼으니까, 제가 자모
두어 개 정도가 필요해서 받으러 찾아갔던 것이 처음
뵌 것이지요. 아주 밝은 직광 밑에서 돋보기안경을
두 개나 끼고 앉아서 그 깨알만 한 활자를 제작하는
박 노인의 손은 거의 신기神技에 가까웠지요. 정말
오묘했습니다. 그런 제작 방식으로 한글 한 벌(1,600-
2,000자)을 파는데 보통 3, 4년이 걸렸다고 하더군요.
도저히 믿기지가 않았습니다. 그 분은 당신 일 이외에는
아랑곳없었어요.

일하시는 어깨너머로 보다가 제가 평소 의문이었던
것을 한 가지 여쭈어봤지요. 안 같은 경우 왜 ㄴ이
삐죽이 오른쪽으로 벗어나게 쓰시느냐고 말입니다. 만든
글자가 세로짜기용으로만 쓰인다면 별문제가 없지만,
가로짜기용으로도 쓰일 때의 밸런스를 맞추기 위해
그렇게 한다고 하더군요.

그분 제작 방법은 이렇습니다. 안을 쓰지 않습니까?
그다음 그 글자를 활자로 만들고 나서 안의 꼭지를
떼어내고 인 자를 만듭니다. 노력을 줄이기 위해서지요.
그분의 글씨는 아주 예뻤습니다. 실제 쓰이는 활자

크기와 같은 크기의 자모를 제작하려니까 당연히 획이 거칠고 조잡하였지만 모양은 아주 완벽했지요. 그래서 그분의 글꼴이 제가 만든 글꼴이 나오기 전, 그러니까 1957년쯤까지 사용되었습니다.

안 한글 창제 이후 한글 활자가 많이 나오지 않았습니까? 석보상절에 나온 활자[11]에서부터 갑인자[12], 을해자[13], 교서관체[14] 등등 말이죠. 이같이 띄엄띄엄 맥락이 이어져 왔는데, 구한말 이후에서 박경서 씨 사이에는 어떤 활자가 사용되었나요?

최 쉬운 예로 옛날판 성경에 사용한 활자가 박경서 씨 이전에 만들어진 글자입니다. 또 일제시대 때 발간된 신문[15]에도 그 활자가 사용되었지요. 그러나 어떤 분이 그 자형을 만들었는지는 알려지지 않았습니다.

안 안타깝습니다. 화제를 바꾸지요. 제 생각으로는 타이포그래피가 발달하지 않고서는 그래픽 디자인은 허공을 딛고 서는 격이나 마찬가지입니다. 그래픽 디자인에 있어 타이포그래피, 그중에서도 글꼴이 일차적 중요성을 지녀야 한다는 것이지요.

11 석보상절체. 1447년(세종 29)에 수양대군이 어머니 소헌왕후의 명복을 빌기 위하여 만든 『석보상절』에 나타난 최초의 한글 놋쇠활자체.

12 1420년(세종 2)에 만든 경자자를 1434년(세종 16) 갑인년에 더 크고 보기 좋게 만든 놋쇠활자.

13 1455년의 간지를 따 을해자라고 부르며, 자본을 쓴 강희안의 이름을 따 강희안자라고도 한다. 대자, 중자, 소자 3종으로 주조되었다.

14 조선시대에 유교 경서의 인쇄나 교정, 제사의 축문 등을 맡아보던 관청인 교서관에서 쓰던 여러 가지 활자체.

15 1930년대의 신문활자(《동아일보》)

1940년대의 신문활자(《동아일보》)

최 타이포그래피가 제구실을 못 하면 (그래픽이) 전달이 안 되는 것입니다. 이렇게 따진다면 이 분야의 중요성은 이루 말할 수 없어요. 아무렇게나 무관심하게 글자를 대하는 분을 보면 한심하다는 생각마저 듭니다. 외국의 예를 보아도 오늘날 알파벳의 아름다운 형태는 하루 이틀에 이루어진 것이 아닙니다. 그들은 대를 이어서 합니다. 베토벤의 묘비명을 쓴 사람이 제자를 길러 자기가 못다 한 일을 물려주고, 그 제자는 다음 제자에게 전수합니다. 이렇게 몇 대를 걸쳐 하나의 글꼴이 탄생하면 그 선생님의 이름을 붙이지요. 그만큼 글꼴을 중요하게 생각하니 까짓 26자를 그리는 데 일생을 바치지요. 우리도 하루바삐 이런 디자인 풍토를 만들어야겠습니다.

안 여담입니다만 선생님은 이 길로 들어선 것을 후회하십니까?

최 허허, 후회했더라면 진작 때려치웠죠. 그저 천직으로 생각하고 죽을 때까지 해볼 작정입니다.

안 그럼 끝으로, 이 분야에 관심 있는 젊은 디자이너들에게 충고하실 말씀이라도….

최 한 가지밖에 없어요. 한글의 기본 원칙부터 알고
시작해야 합니다. 몇 번이고 얘기하지만, 가로획을
0.1밀리미터만 움직여도 전체 균형이 깨진다는
사실은 글자의 원리를 터득하지 못하고는 이해하기
힘듭니다. 기지도 못하는데 뛰려고 기교를 부리는 것은
금물이라니까요.

안 오랜 시간 고맙습니다.

최정호 연표

1916년 − 1세	•	11월 30일 황해도 해주 출생.
1929년 − 14세	•	서울교동공립보통학교 졸업.
1934년 − 19세	•	경성제일고등보통학교 졸업.
	•	일본으로 이주.
	•	도쿄 아사쿠사 와카이화판연구소에서 사숙.
	•	도쿄 요도바시미술학원에서 데셍과 크로키를 배움.
	•	인쇄소 고쿠라, 호분칸에서 일함.
1935년 − 20세	•	도쿄 오시마인쇄사 화판 과장으로 일함.
1936년 − 21세	•	도쿄 아사쿠사에서 도안 화판업 시작.
1939년 − 24세	•	대구로 이주.
	•	경상북도 대구부청 내무과 예산계에서 일함.
	•	대구 대봉동에 삼협미술사 개업.
1947년 − 32세	•	서울로 이주.
	•	종로구 명륜동에 삼협미술사 개업.
1949년 − 34세	•	서울 중구 초동에 삼협인쇄사 개업.
1950년 − 35세 (6·25전쟁)	•	인쇄사 폭격.
	•	대구로 피난.
1953년 − 38세	•	대구 대봉동 집에 문자도안 사무실을 차림.
1955년 − 40세	•	서울로 이주.
	•	서대문 동아출판사에서 활자 개발에 착수.
1957년 − 42세	•	동아출판사체 완성.
1958년 − 43세	•	삼화인쇄체 완성.

1961년 – 46세	• 을지로 입구에 개인 사무실을 냄.
(5·16군사정변)	• 일본 모리사와에 삼화인쇄체 원도 전달, 세명조가 제작됨.
1962년 – 47세	• 서울 종로구 내수동에 최정호활자서체연구소 개업.
1966년 – 51세	• 서대문 수표동 모리사와 한국 대리점으로 출근.
	• 일본 모리사와의 초청으로 일본 방문.
1968년 – 53세	• 서대문에 사무실을 얻어 박종욱, 박해근과 함께 작업.
1969년 – 54세	• 일본 샤켄 한글 원도 제작 착수.
1970년 – 55세	• 동아일보제목체 완성.
1971년 – 56세	• 일본 모리사와 한글 원도 제작 착수.
1972년 – 57세	• 제1회 한국출판학회상 수상.
	• 종로구 신문로 출판협동조합 3층 진명문화사로 사무실 이전.
1978년 – 63세	• 1·2월《꾸밈》인터뷰 진행.
1979년 – 64세	•《꾸밈》에 나의 경험, 나의 시도 연재.
	• 마포구 신수동 출판협동조합 2층으로 진명문화사 이전.
1982년 – 67세	• 서울 중구 저동 샘다방에서 박종욱과 함께〈도서화전〉개최.
1983년 – 68세	• 제24회 3·1문화상 근로상 수상.
1985년 – 70세	• 초특태고딕, 초특태명조 제작.
1987년 – 72세	•《인쇄계》《한국일보》주최 '새로운 한글 인쇄 서체 공모'의 심사위원장을 지냄.
1988년 – 73세	• 최정호체 원도 완성.
	• 6월 5일 타계.
1994년	• 문화체육부에서 한글유공자로 선정되어 옥관문화훈장이 추서됨.

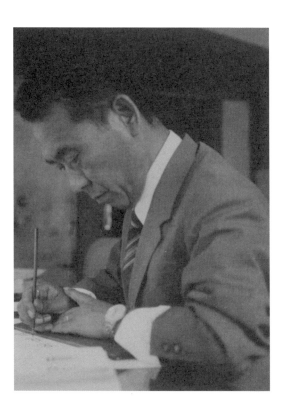

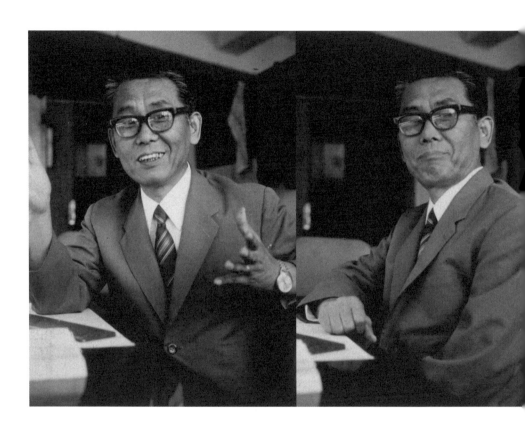

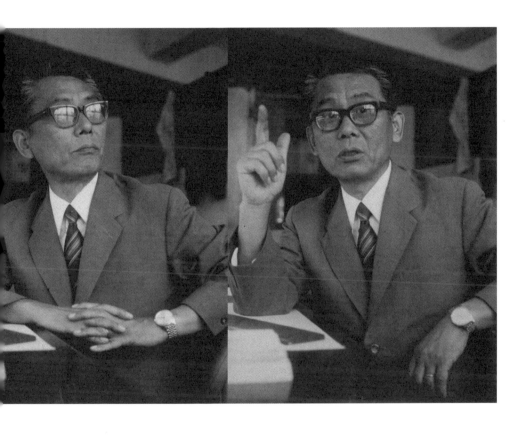

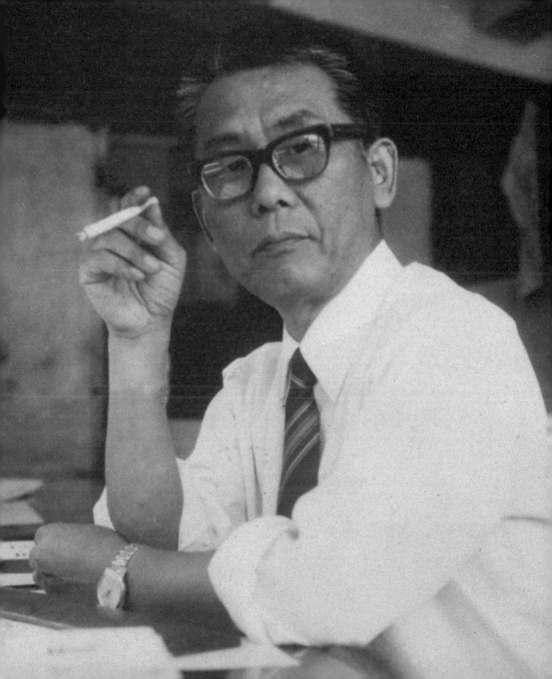

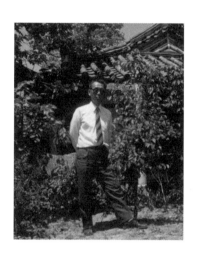